U0053314

踮腳的小陽

田中檸檬

推薦序——因為不同，所以美好

父母總是期待孩子遵循著一定的軌跡成長。無論是認知、語言、社會情緒、粗動作、細動作、生活自理等，得要保持一定的速度發展。這樣的想法，很自然，也很重要。特別是在0至6歲孩子的早期療育階段，更是關鍵。然而，有些孩子的成長，卻朝著我們意想不到的方向發展。這些父母逐漸看不清眼前孩子的樣貌，越來越感到陌生。我的孩子，到底怎麼了？

本書主角小陽有自閉症譜系障礙（Autism Spectrum Disorder, ASD，泛自閉症）。泛自閉症是一道光譜，從低口語自閉症、高功能自閉症，以至於亞斯伯格症，落在光譜不同位置上的孩子們，呈現著殊異的反應。

這群孩子普遍在語言與非語言溝通、社會情緒與社交人際的困難，以及固著性（行為、思考、興趣、活動等）上，有某種程度的類似與交集。

但你會發現，如同人與人之間沒有人是相同的，自閉症孩子也是如此。

我永遠記得二十幾年前的一個畫面。當時我就讀研究所，在學校附設醫院的兒童心智科跟診，聽著醫師對眼前一位牽著小男孩的懷孕媽媽說：「這是自閉症。」瞬時，這位媽媽安靜地，淚流滿面。

孩子的未來令人感到茫然，但孩子的發展依然得繼續。

有自閉症孩子的家庭非常辛苦，當中存在著許多無人知曉的壓力與負擔——孩子情緒行為的挑戰、旁人異樣的眼光、無知的批評與指責，甚至是歸咎於父母的教養。

在我二十多年的臨床心理實務工作中，我可以確切地說，在育有自閉症、亞斯伯格症孩子的父母身上，往往可以看見他們的認真、堅持、韌性、不放棄以及投入。

無時無刻，這些父母閱讀相關文章與書籍、聽演講、在網路社群上討論等，進行了各種學習。雖有些無奈，且深深地無力，但不得不努力。

與自閉症孩子的相處非常不容易。溝通時，往往如同隔著一座又一座的高牆，難以互相了解。在學習、成長的過程中，不時得更換陪伴的老師，也要花費許多心力來適應。

但我深信，這些孩子的理解能力勝過表達能力，他們只是比較難用我們可以了解的方式讓我們懂。但我們可以試著從自我刺激、固著行為，以及有別於其他孩子的情感表達方式，來了解他們。

讓自己成為試著懂孩子的人、最熟悉孩子的人，是非常重要的事。

所以，到底是眼前的孩子怪，還是我們的視野太狹隘？

就讓我們跟著《踮腳的小陽》，一起走進自閉症孩子謎樣的世界，擴大視野。感恩這些與眾不同，讓我們看見這個世界的豐富與美好。

王意中（王意中心理治療所所長／臨床心理師）

家庭成員☆介紹

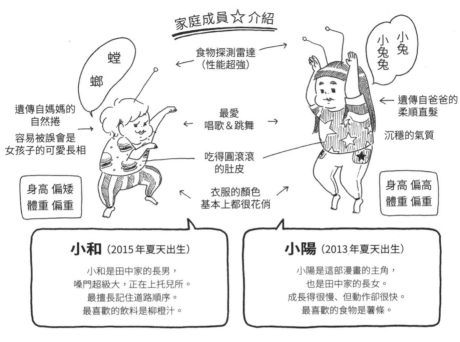

螳螂

食物探測雷達
（性能超強）

小兔兔
小兔

遺傳自媽媽的
自然捲

容易被誤會是
女孩子的可愛長相

最愛
唱歌＆跳舞

遺傳自爸爸的
柔順直髮

沉穩的氣質

吃得圓滾滾
的肚皮

身高 偏矮
體重 偏重

衣服的顏色
基本上都很花俏

身高 偏高
體重 偏重

小和（2015年夏天出生）

小和是田中家的男男，
嗓門超級大，正在上托兒所。
最擅長記住道路順序。
最喜歡的飲料是柳橙汁。

小陽（2013年夏天出生）

小陽是這部漫畫的主角，
也是田中家的長女。
成長得很慢、但動作卻很快。
最喜歡的食物是薯條。

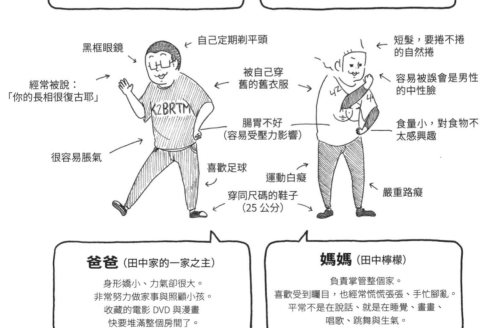

黑框眼鏡

自己定期剃平頭

短髮，要捲不捲
的自然捲

經常被說：
「你的長相很復古耶」

被自己穿
舊的舊衣服

容易被誤會是男性
的中性臉

K2BRTM

腸胃不好
（容易受壓力影響）

食量小，對食物不
太感興趣

很容易脹氣

喜歡足球

運動白癡

嚴重路癡

穿同尺碼的鞋子
（25 公分）

爸爸（田中家的一家之主）

身形嬌小、力氣卻很大。
非常努力做家事與照顧小孩。
收藏的電影 DVD 與漫畫
快要堆滿整個房間了。

媽媽（田中檸檬）

負責掌管整個家。
喜歡受到矚目，也經常慌慌張張、手忙腳亂。
平常不是在說話、就是在睡覺、畫畫、
唱歌、跳舞與生氣。

初次見面！

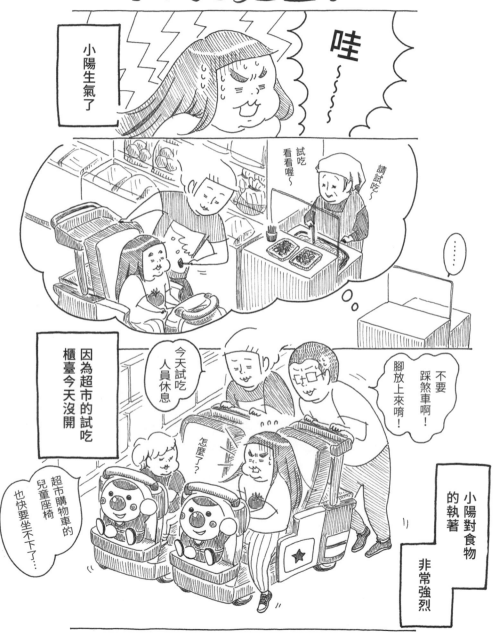

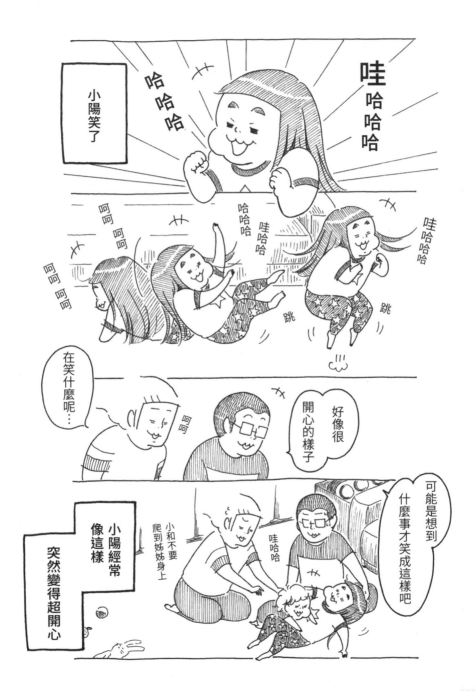

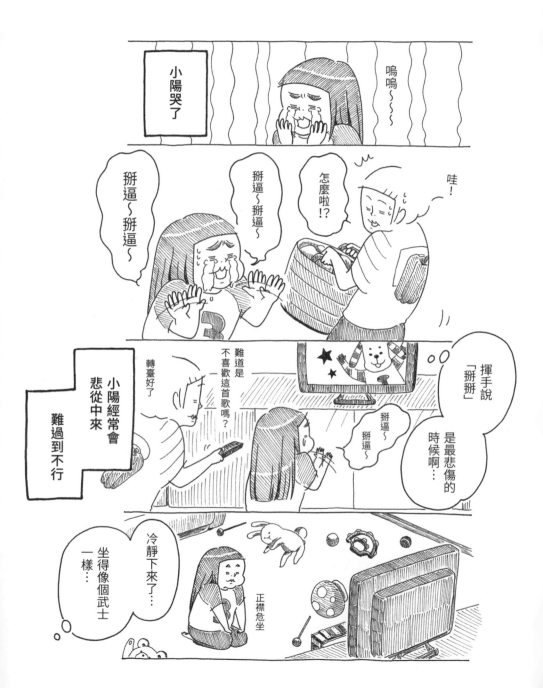

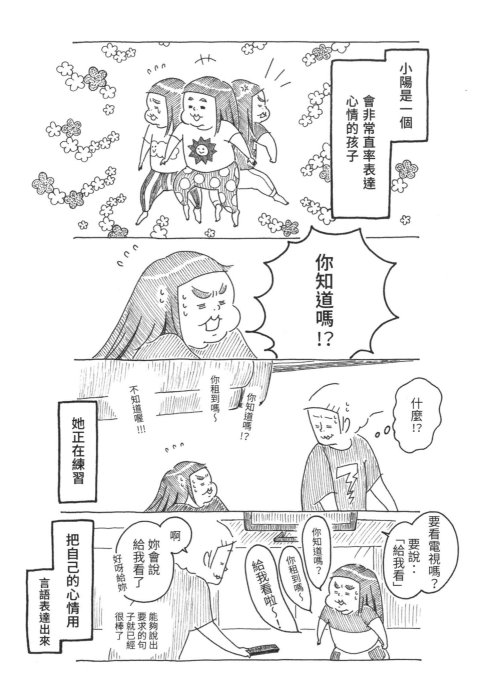

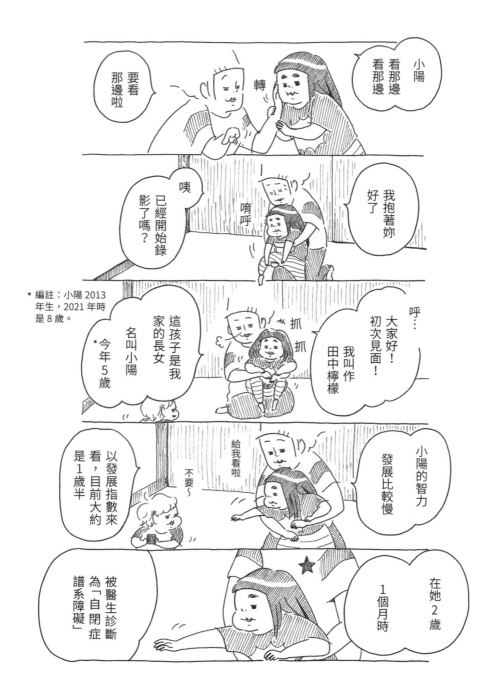

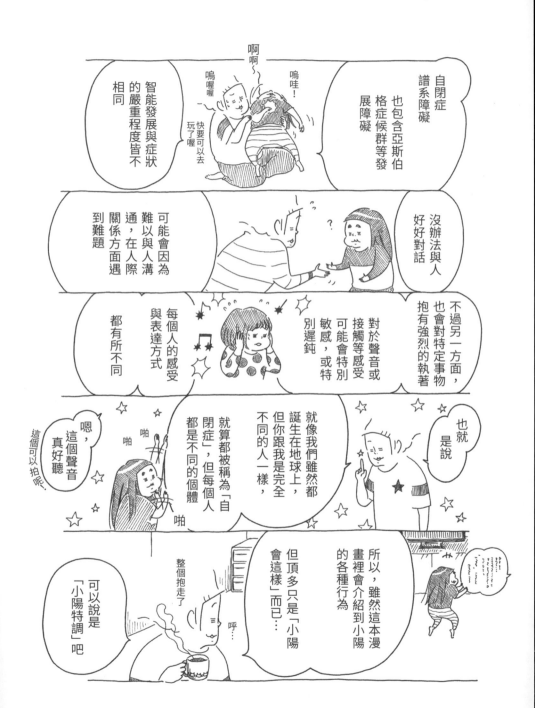

CONTENTS

CHAPTER

① **在家裡的小陽**

016　揭開！神祕世界的面紗

024　吃太多了！！

034　什麼是「療育」？

036　消失的詞彙們

048　她的個人堅持特集

059　最愛的♡電視

069　對上眼神了

081　踮腳情報站

002　推薦序　因為不同，所以美好／王意中

004　家庭成員☆介紹

005　初次見面！

089　跟小陽一起玩！

099　盛夏的怪奇事件

107　歌唱節目的大哥哥！

114　發燒與睡覺覺

122　媽媽VS女兒

133　痛痛都飛走了！！

141　歌　詞

CHAPTER ② **在外面的小陽**

152 第一次來到教室

161 流淚的原因

171 小陽的入園生活

179 游泳池與運動會！

189 跟朋友在一起

197 小陽的不要不要期

207 踮腳會越來越好的

213 小陽去東京！

224 結　語

227 感謝之頁

在家裡的小陽

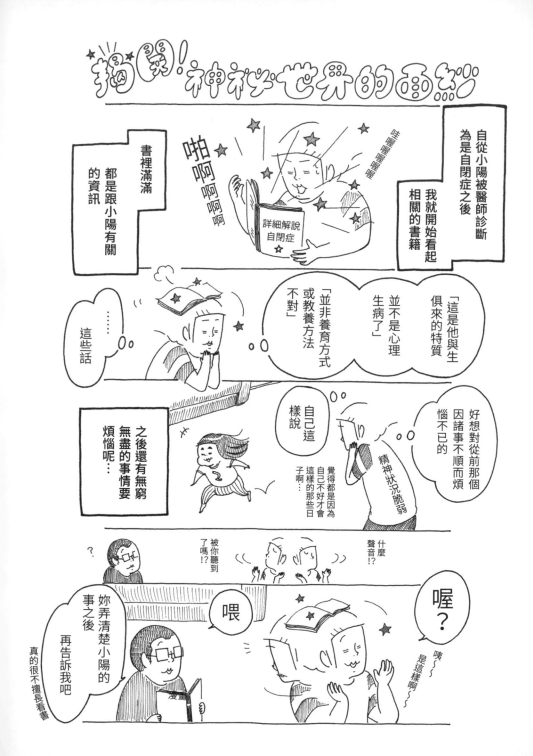

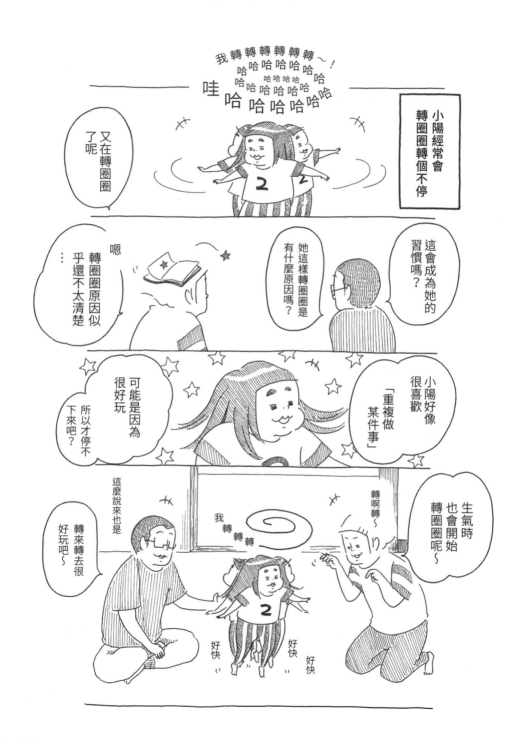

永無止境的盪鞦韆☆

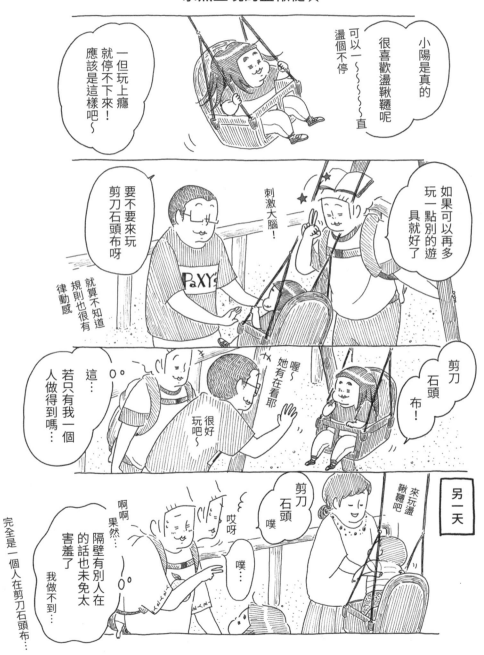

懶惰蟲？

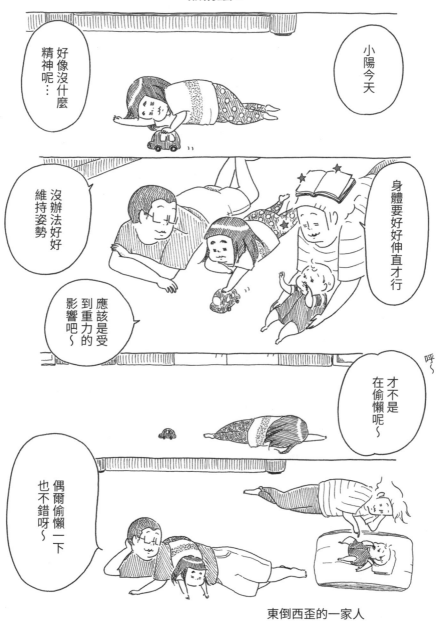

東倒西歪的一家人

愛踮腳的小陽

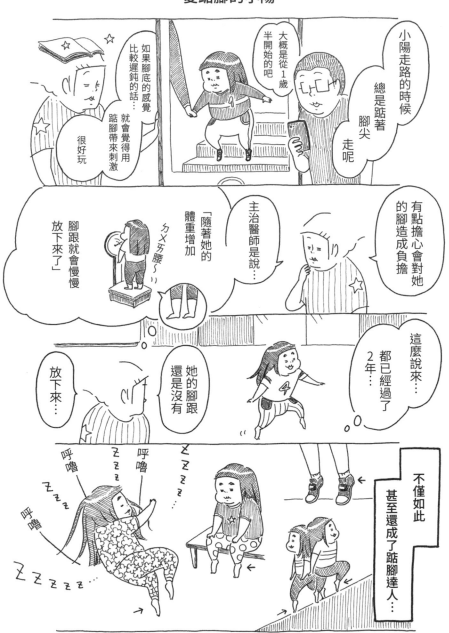

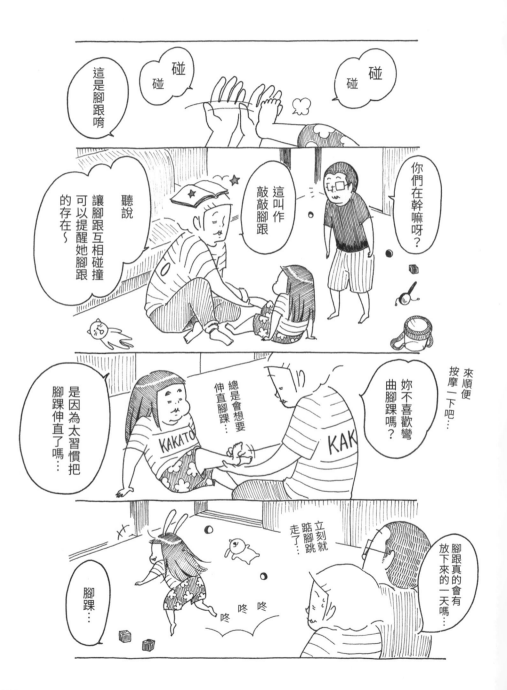

跳跳跳！！！

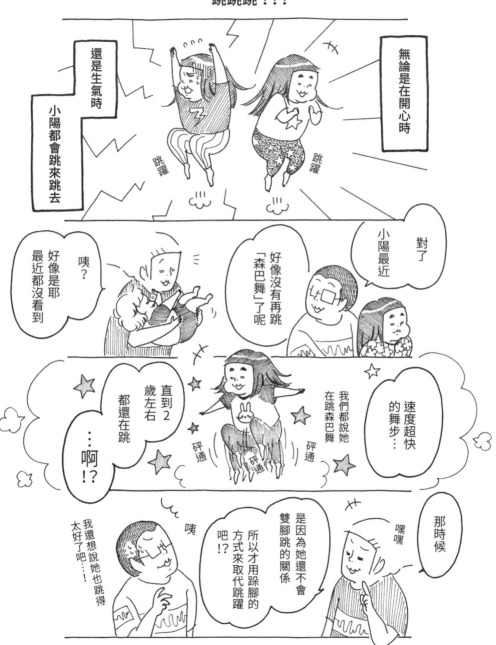

一直排一直排

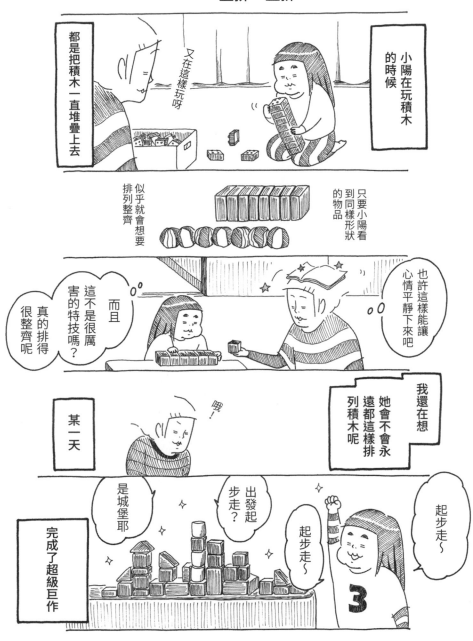

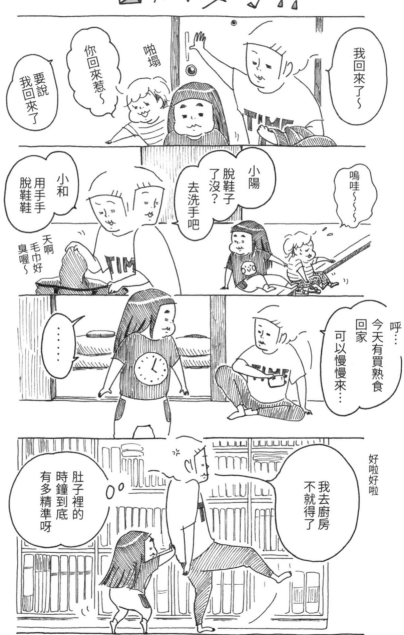

很能吃的孩子

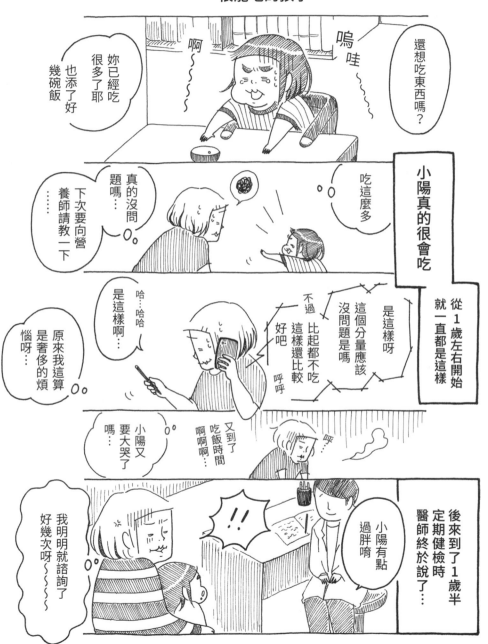

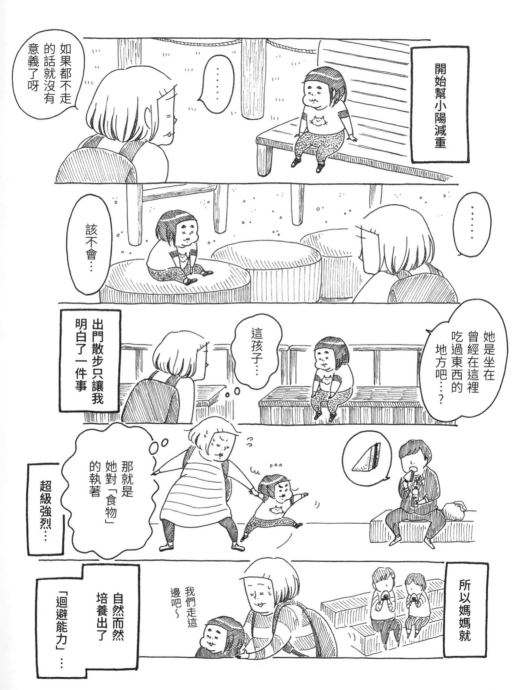

開始幫小陽減重

如果都不走的話就沒有意義了呀

……

該不會……

這孩子……

她是坐在曾經在這裡吃過東西的地方吧……？

出門散步只讓我明白了一件事

那就是她對「食物」的執著

超級強烈…

所以媽媽就

自然而然培養出了「迴避能力」…

我們走這邊吧～

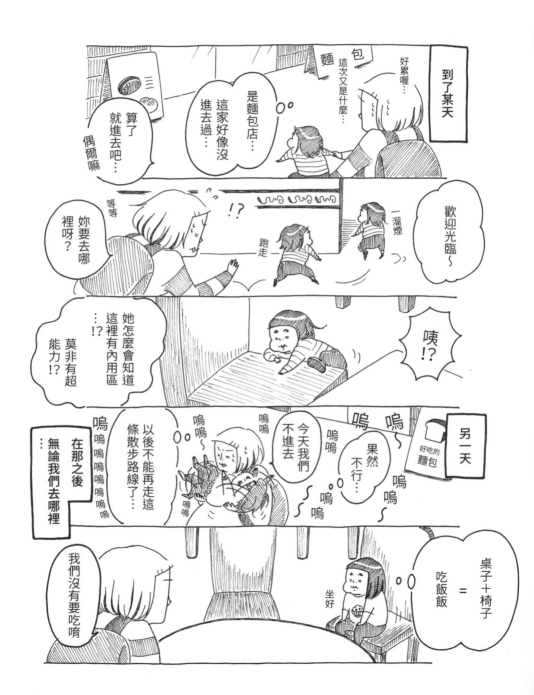

027

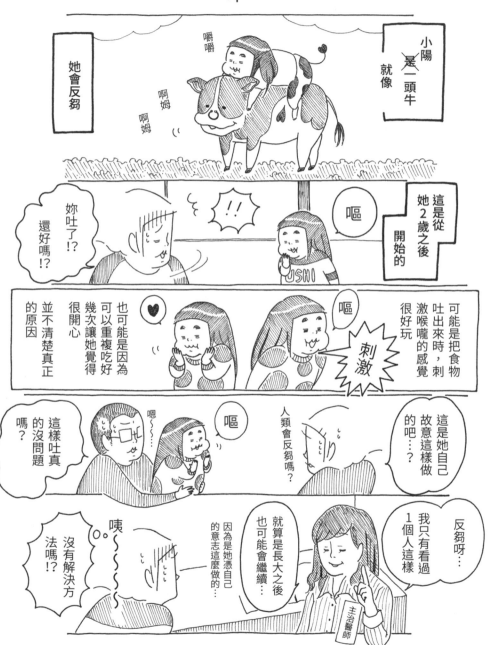

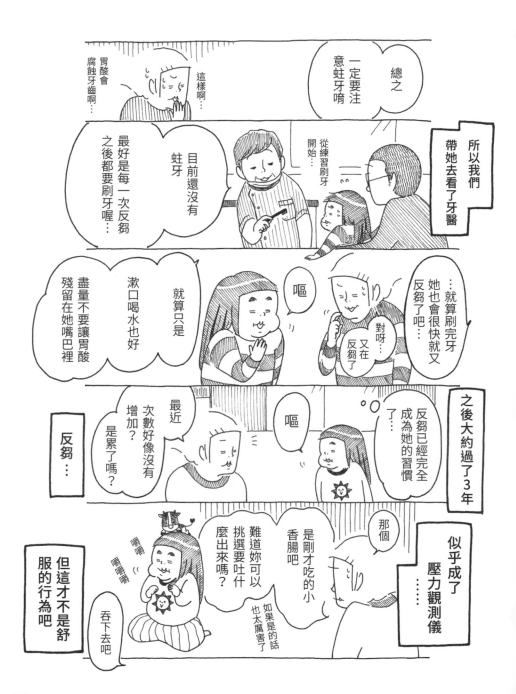

帶便當

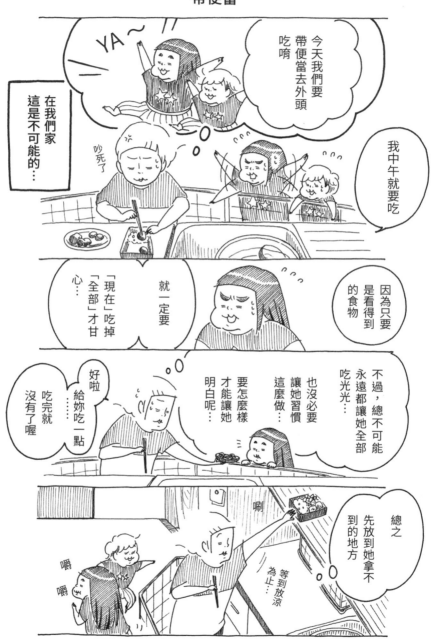

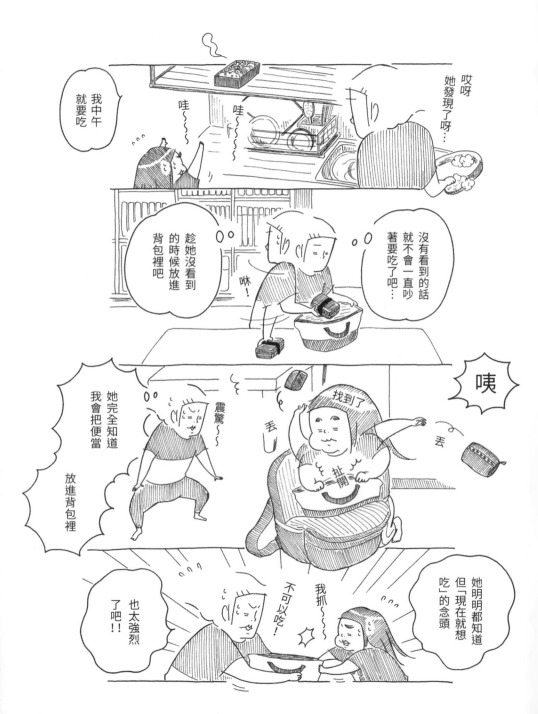

忍住不吃

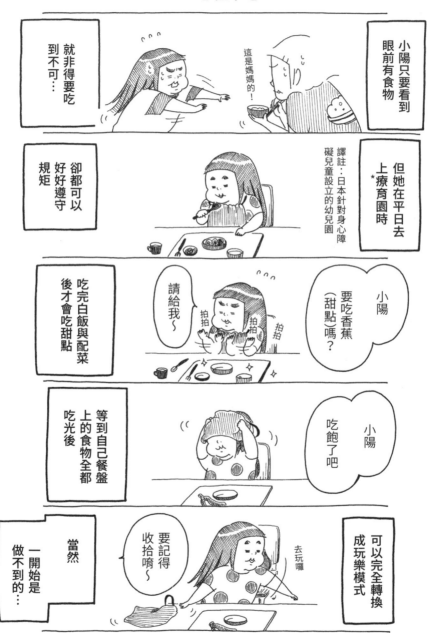

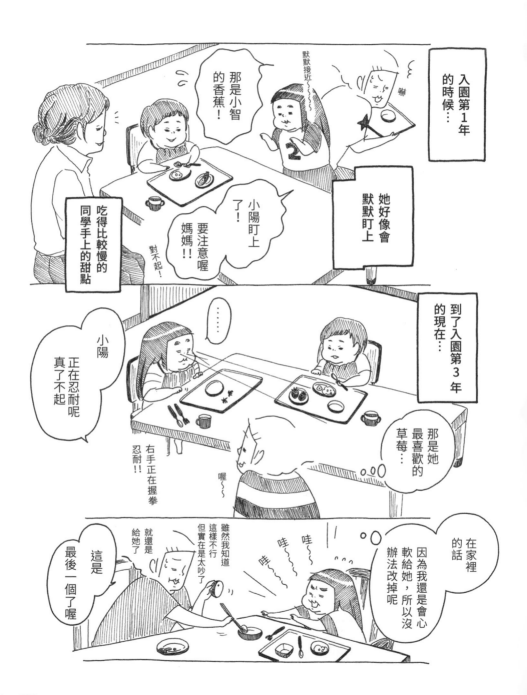

什麼是「療育」？

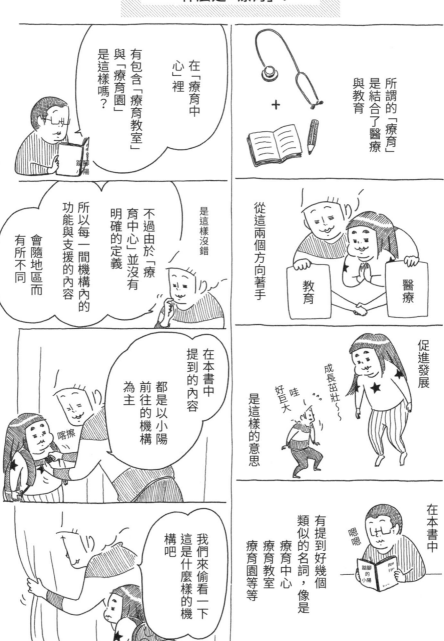

簡單介紹小陽前往的機構

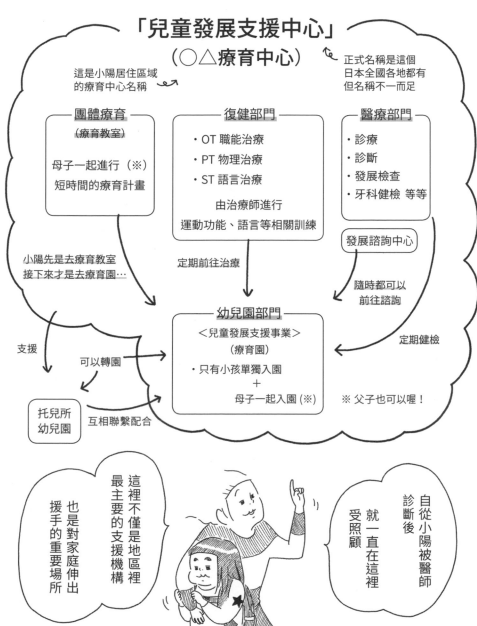

「兒童發展支援中心」
（○△療育中心）

這是小陽居住區域
的療育中心名稱

正式名稱是這個
日本全國各地都有
但名稱不一而足

團體療育
（療育教室）

母子一起進行（※）
短時間的療育計畫

復健部門

・OT 職能治療
・PT 物理治療
・ST 語言治療

由治療師進行
運動功能、語言等相關訓練

醫療部門

・診療
・診斷
・發展檢查
・牙科健檢 等等

發展諮詢中心

小陽先是去療育教室
接下來才是去療育園…

定期前往治療

隨時都可以
前往諮詢

支援

可以轉園

幼兒園部門

＜兒童發展支援事業＞
（療育園）

・只有小孩單獨入園
＋
母子一起入園（※）

定期健檢

※ 父子也可以喔！

托兒所
幼兒園

互相聯繫配合

也是對家庭伸出
援手的重要場所

這裡不僅是地區裡
最主要的支援機構

自從小陽被醫師
診斷後
就一直在這裡
受照顧

消失的詞彙們

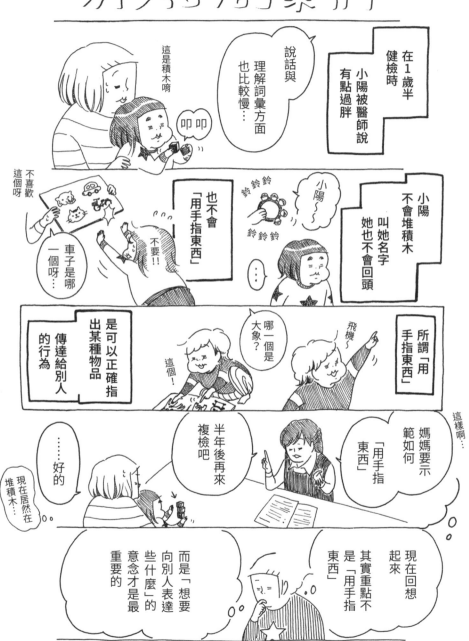

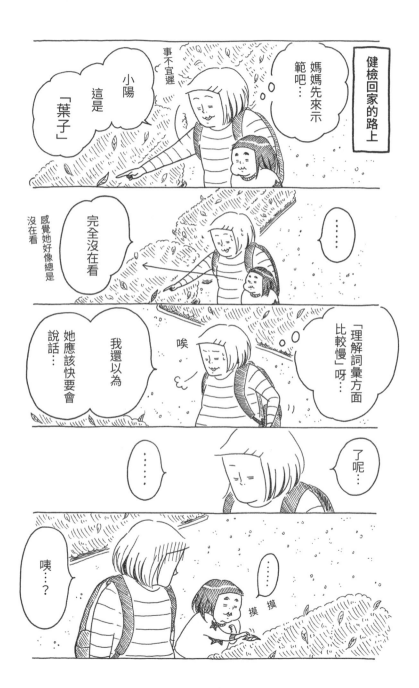

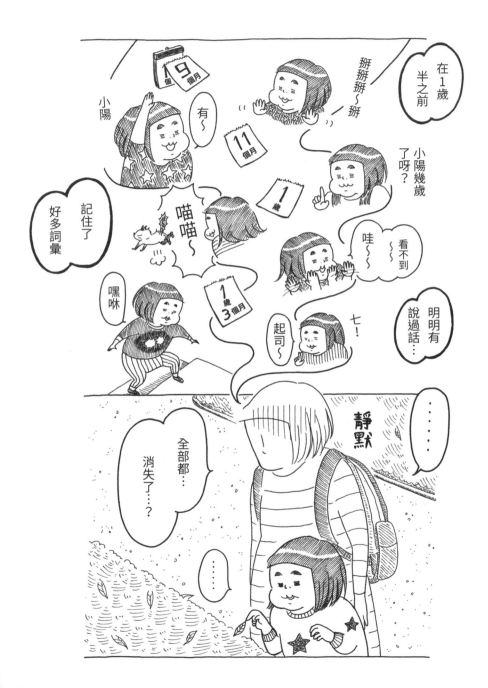

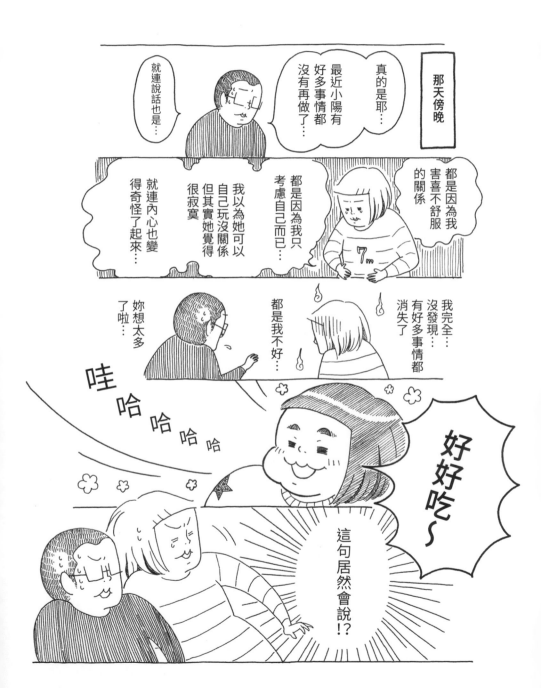

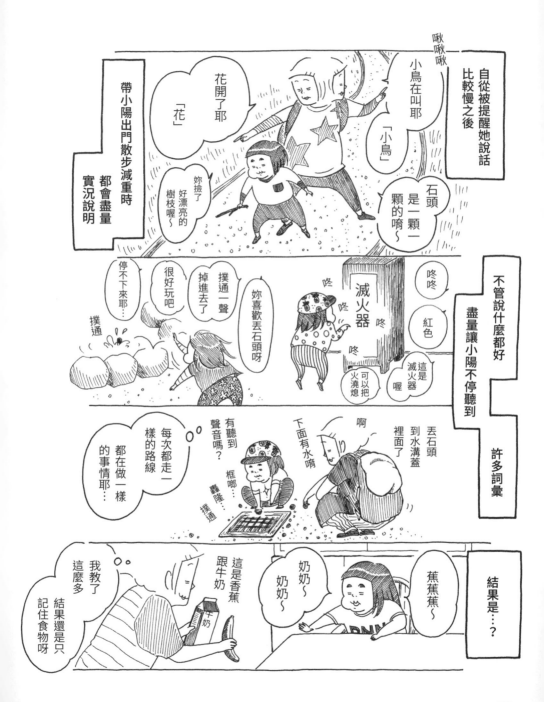

040

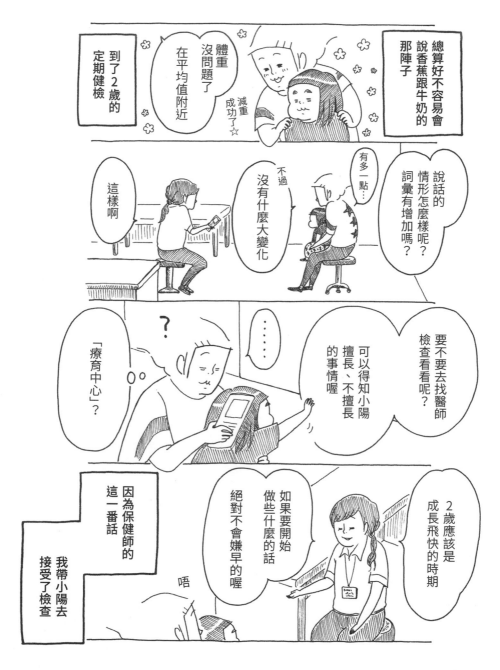

041

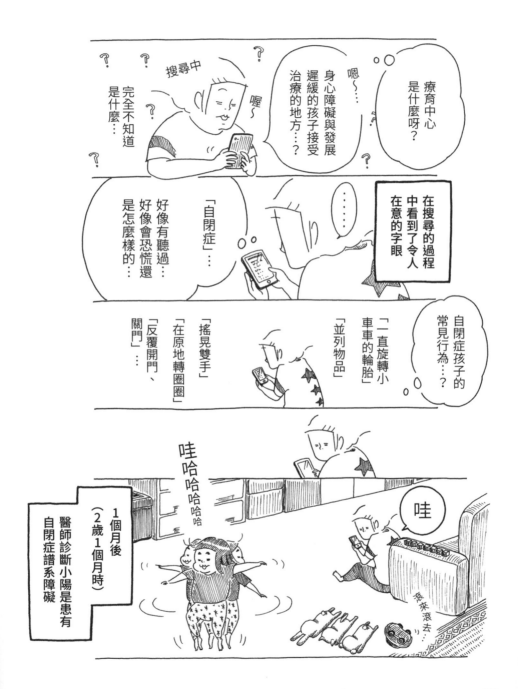

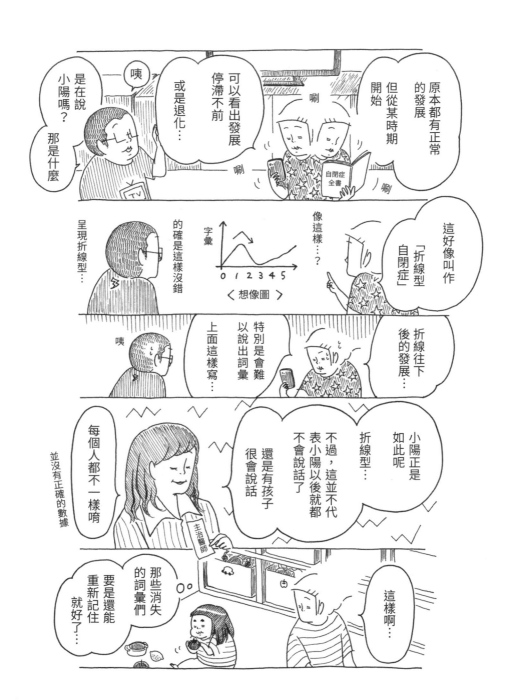

再說一次 大家好

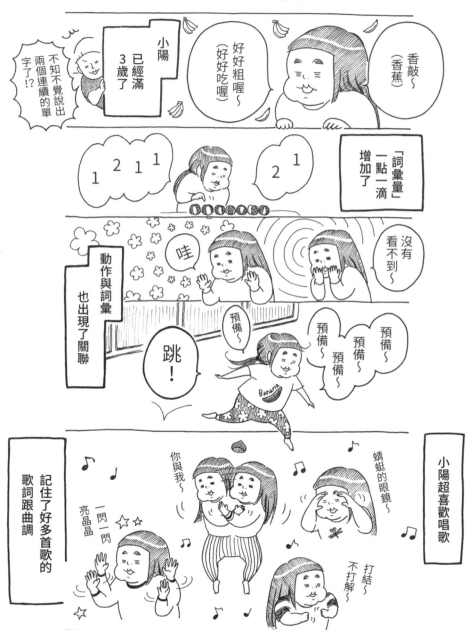

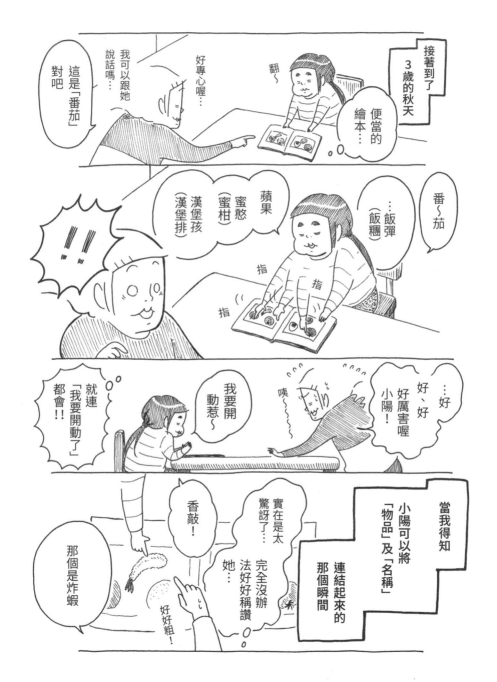

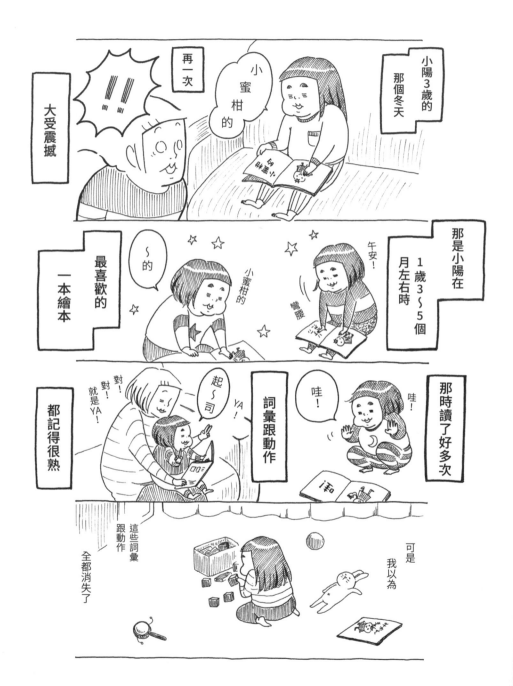

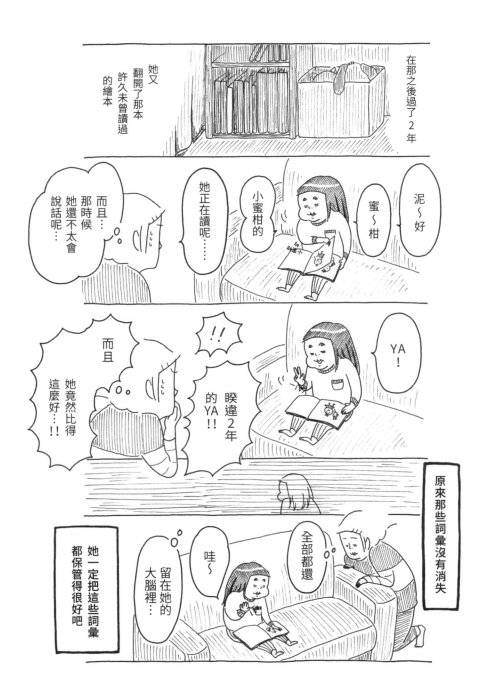

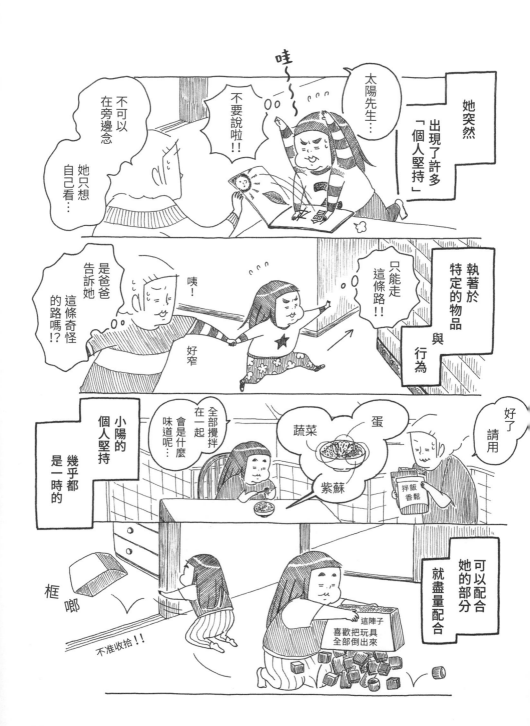

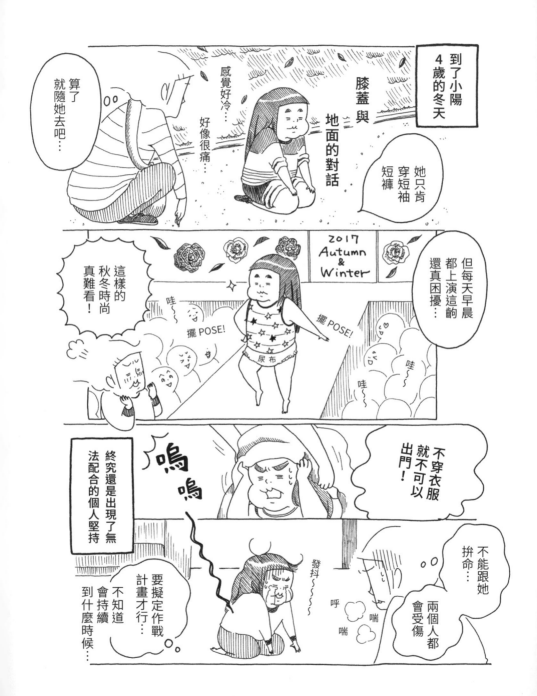

050

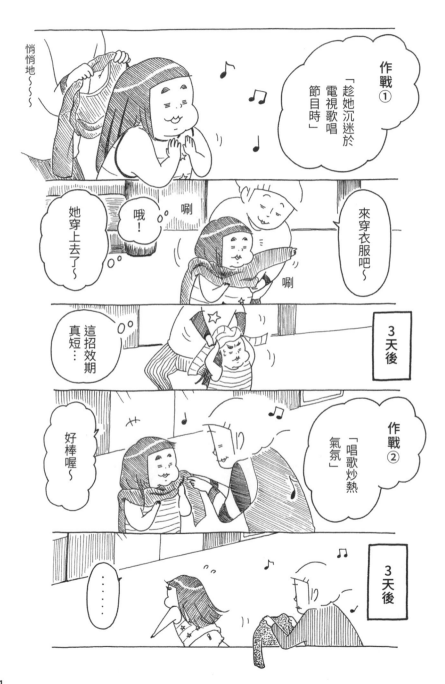

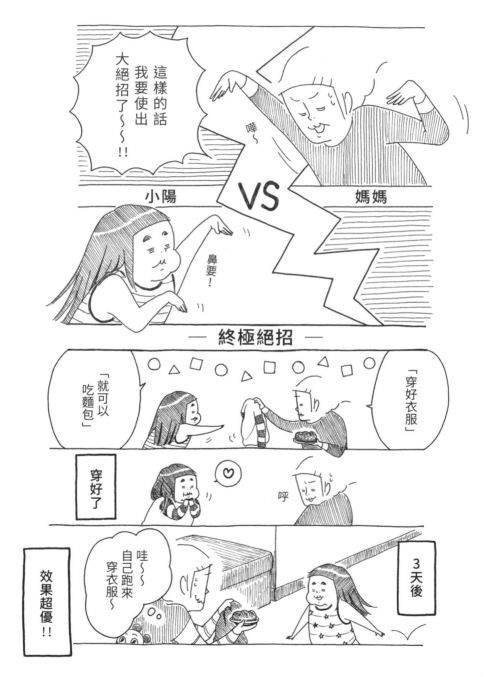

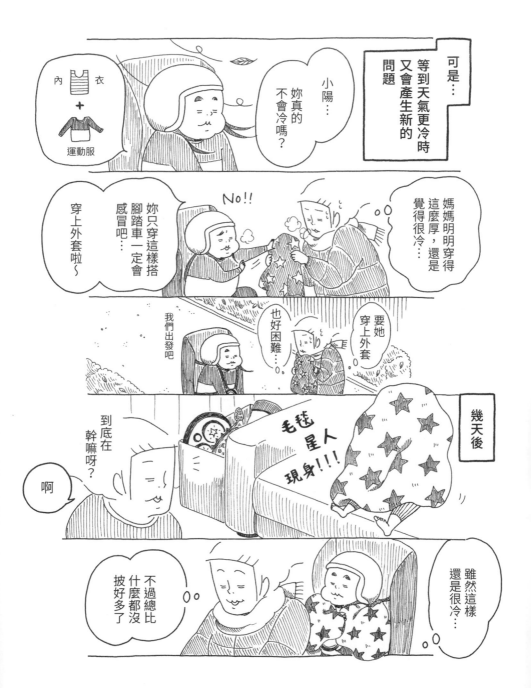

053

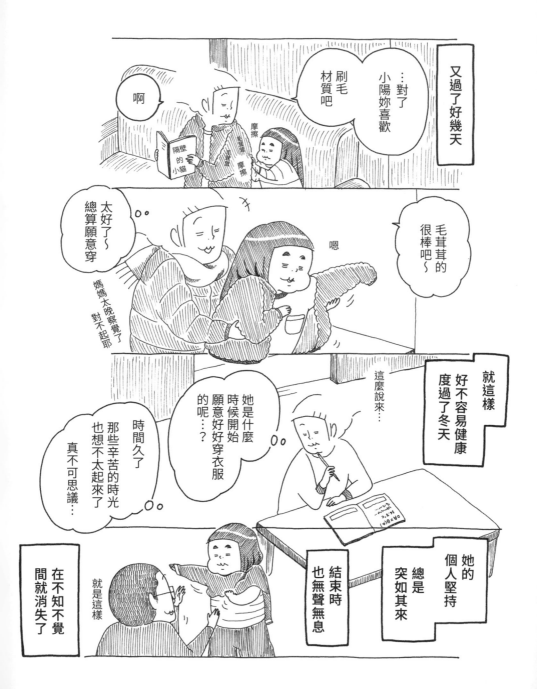

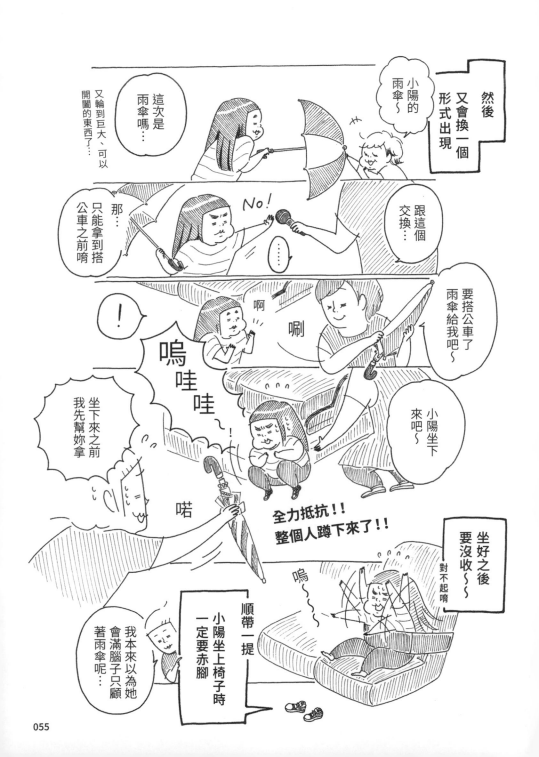

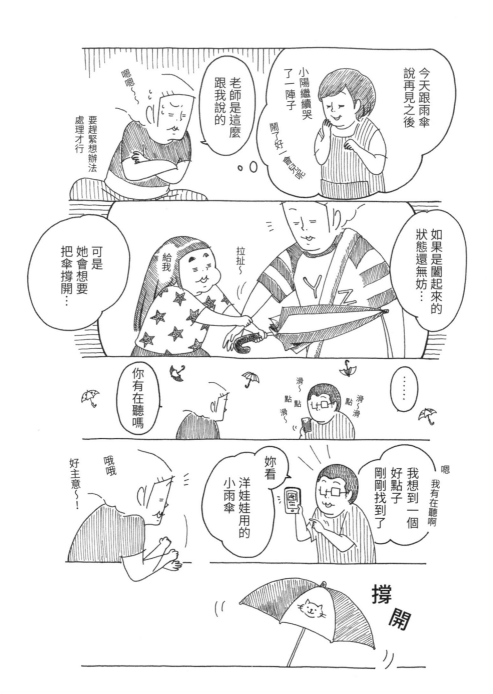

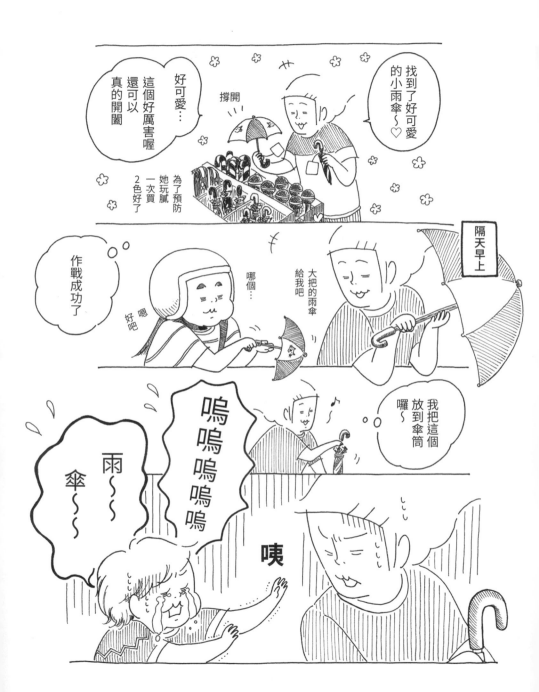

小和的個人堅持

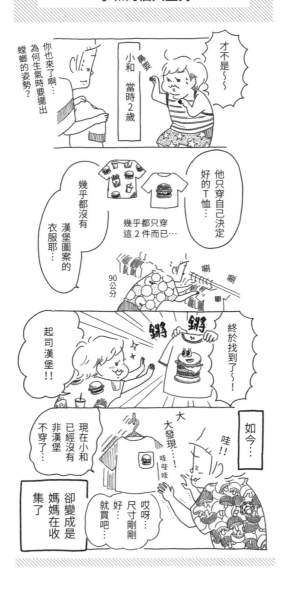

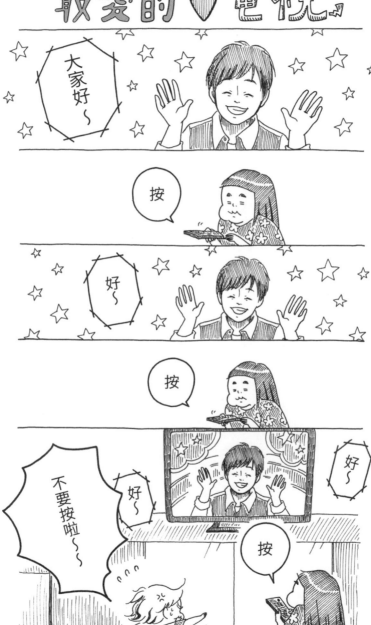

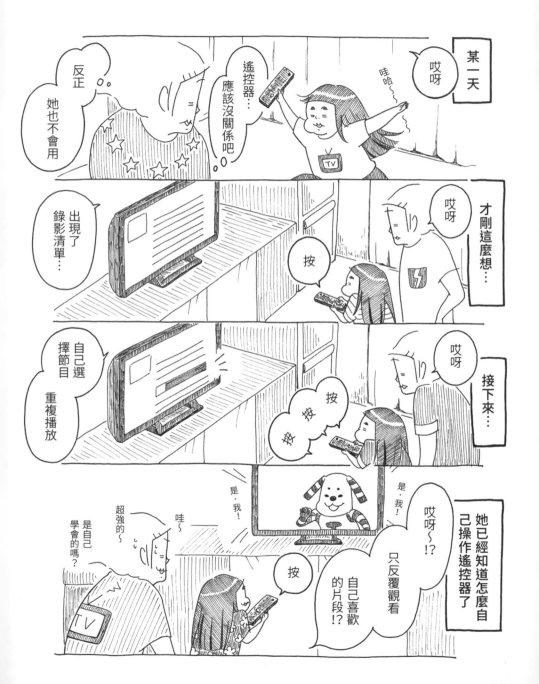

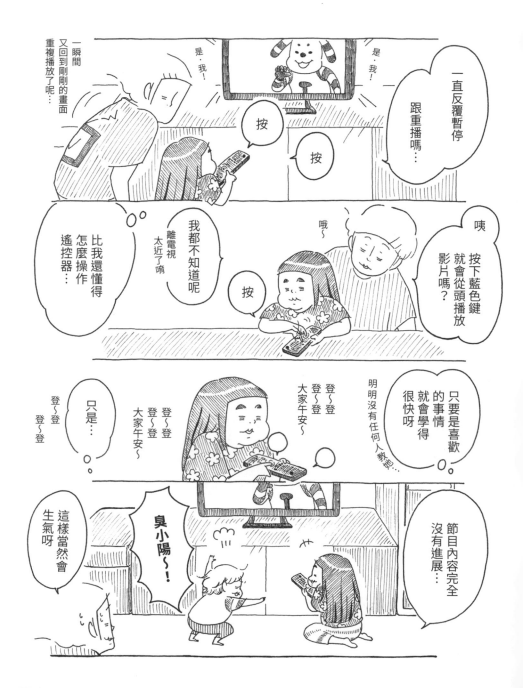

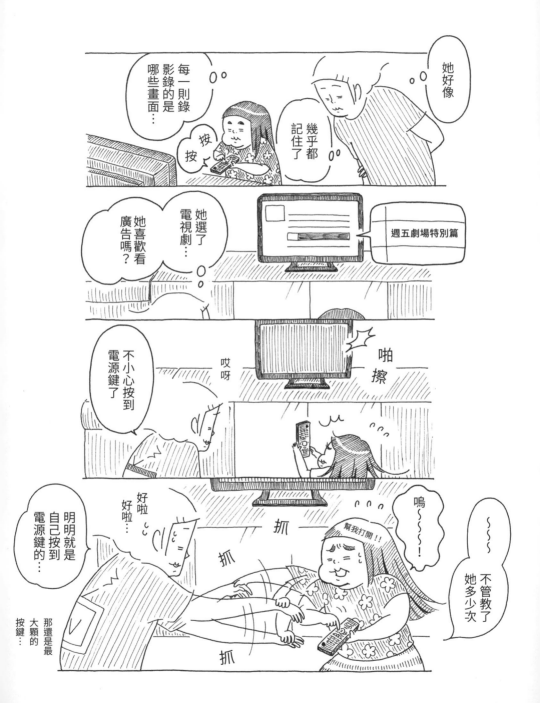

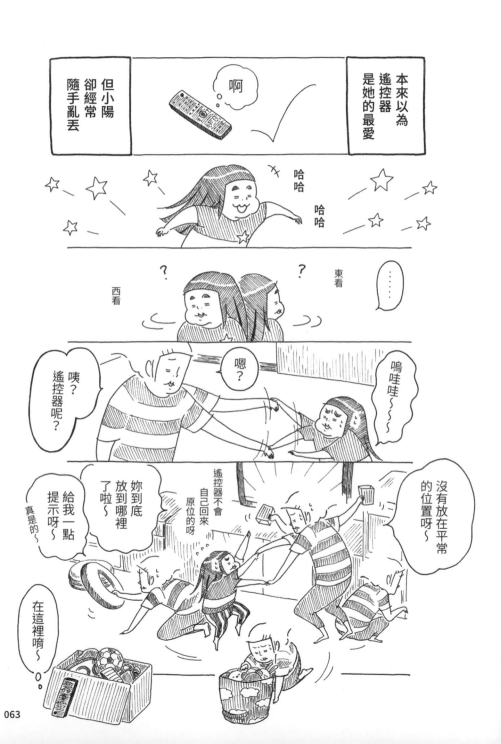

她看到什麼呢？

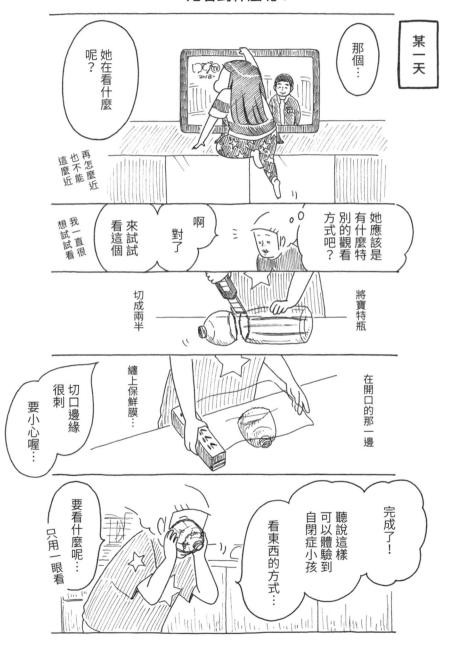

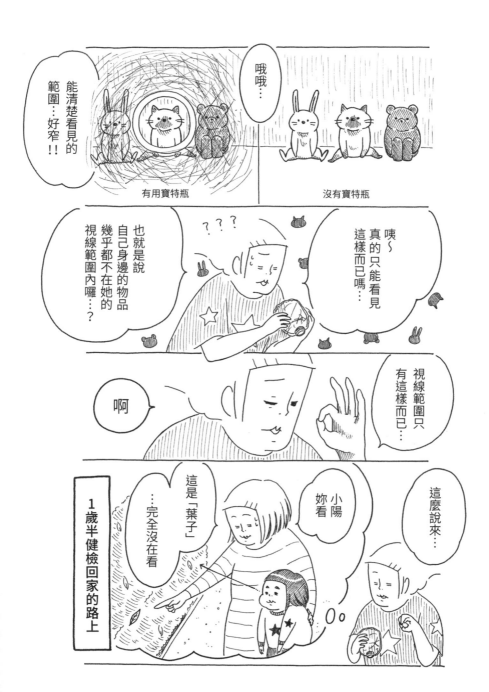

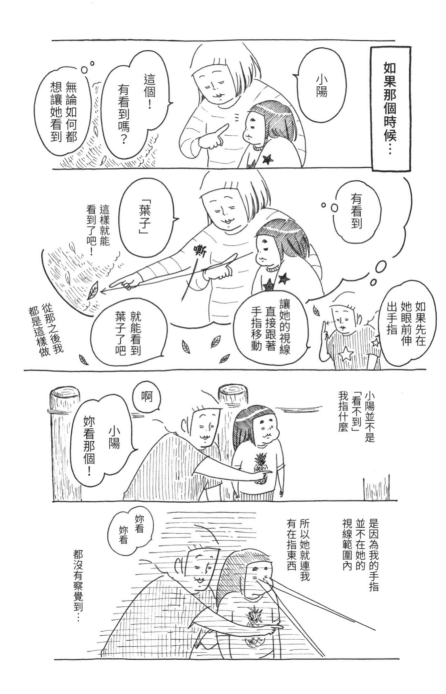

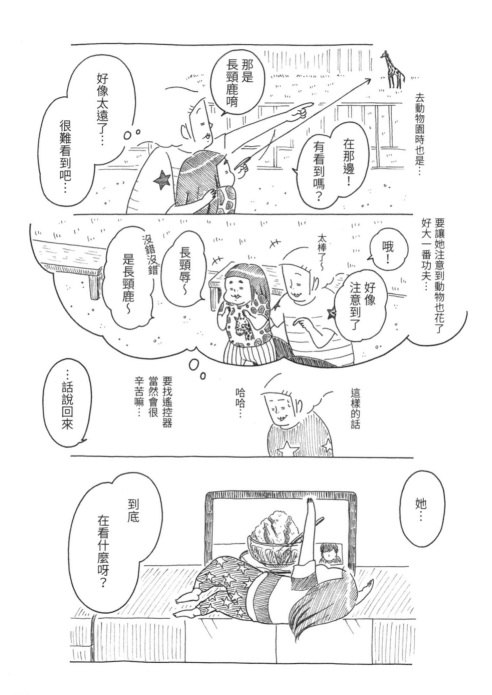

最愛的♡哥哥、姊姊

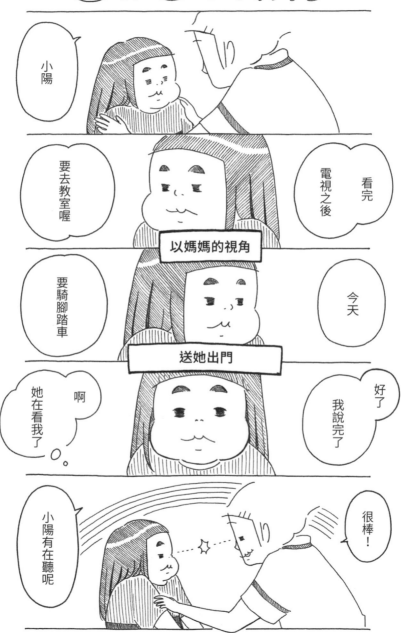

漸漸對人感興趣了

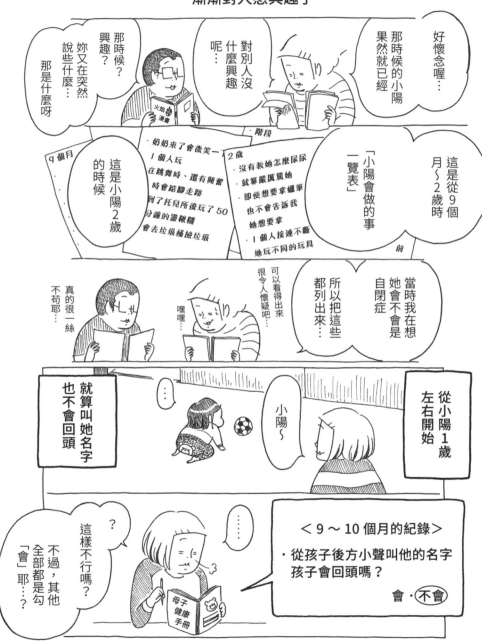

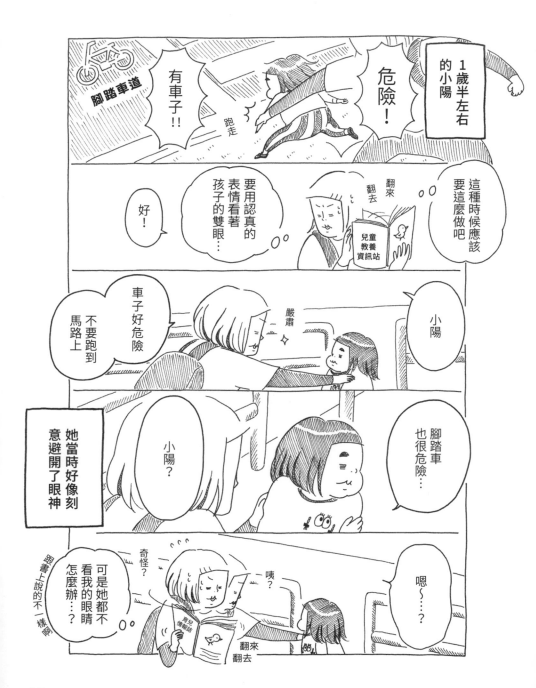

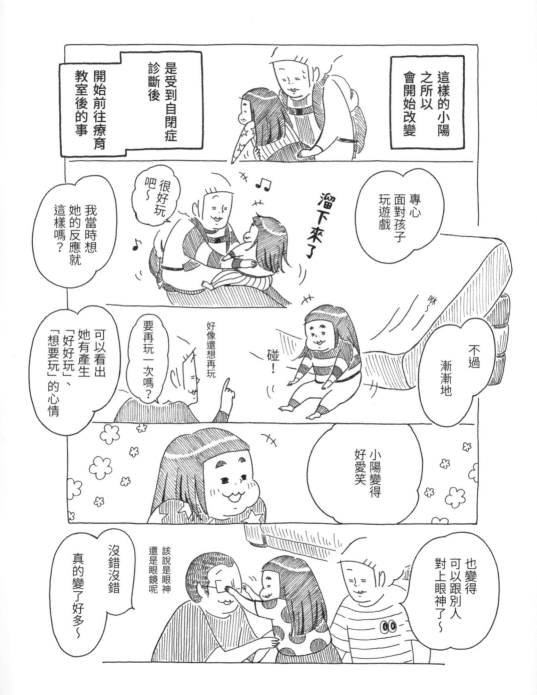

072

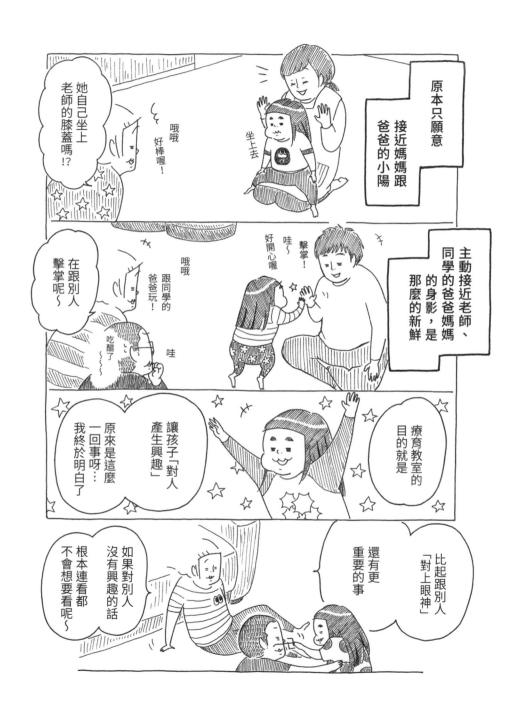

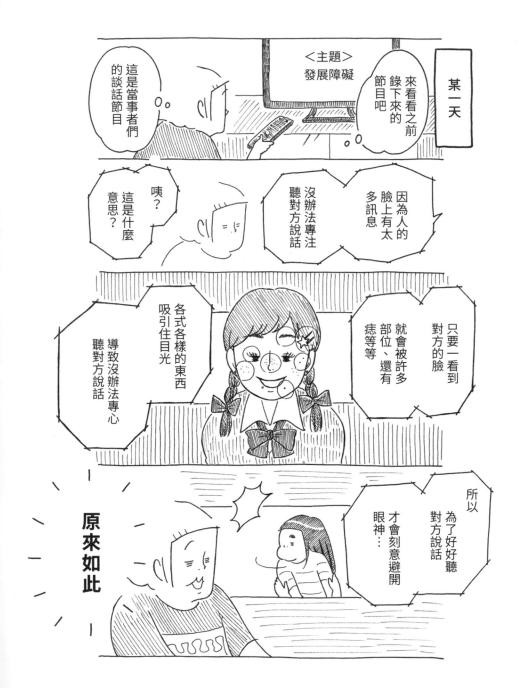

074

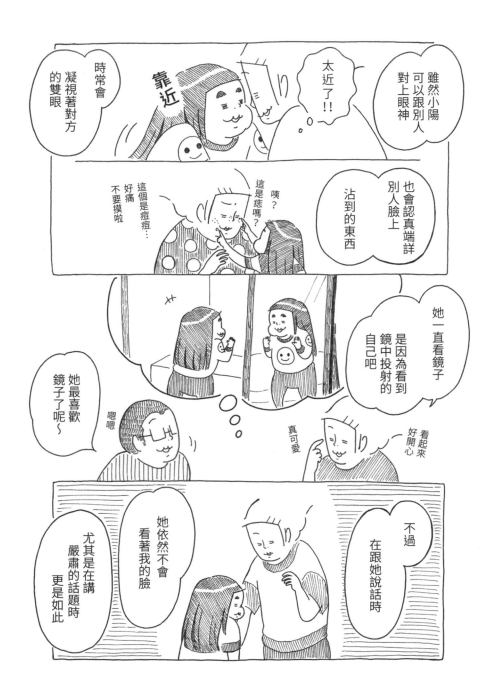

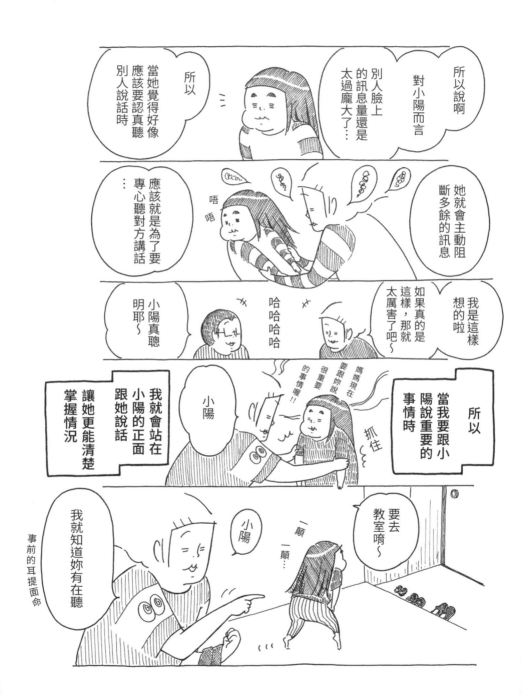

臉上有什麼呢？

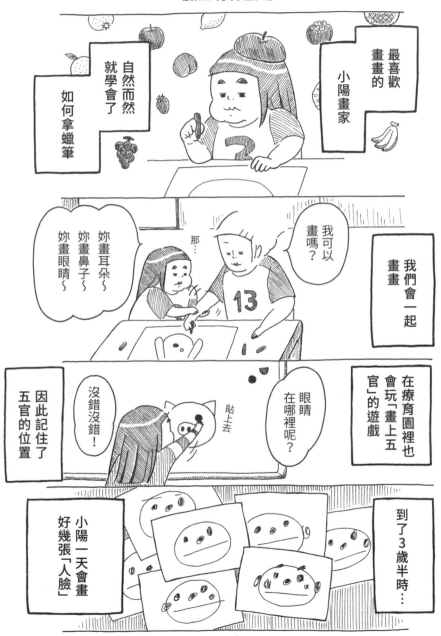

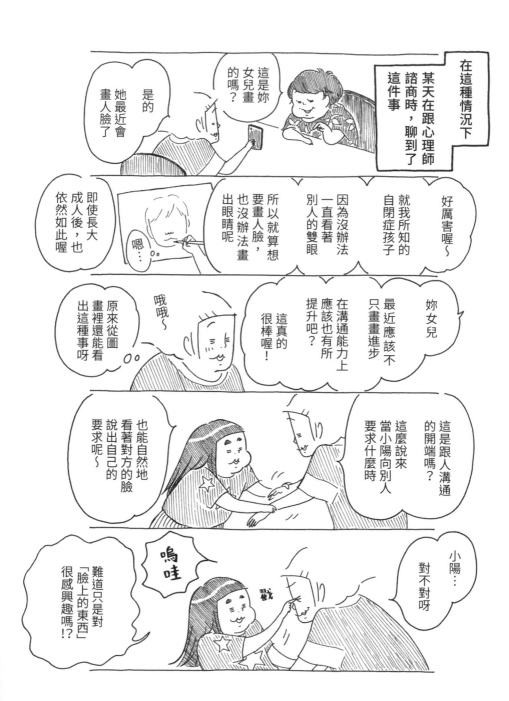

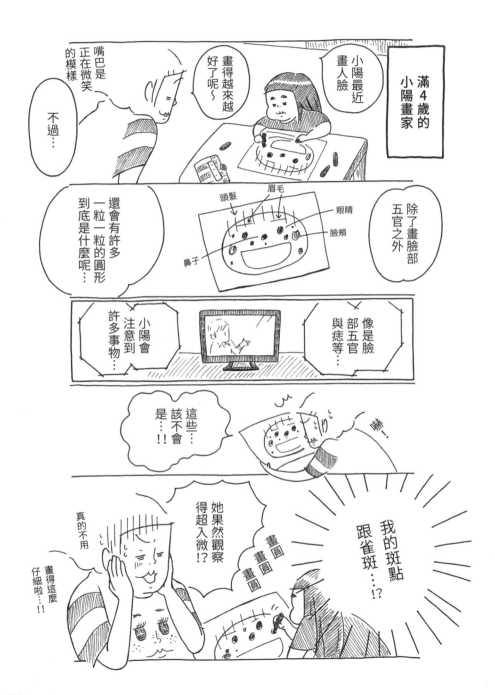

足底月即情報站 3

咦
妳說小陽
是太敏感？

嗯
好像是腳跟
太敏感…

我在療育園裡
偶然聽到的…

哦～

所以她
才會故意踮起
腳跟走路嗎？

可能是因為腳
跟接觸到地面
會覺得很不
舒服吧？

之前說是
腳底的感覺
比較遲鈍…

根本就互
相矛盾嘛

就是說呀…
我想小陽應
該是覺得踮腳走
路很好玩才會這
樣吧～

嗯～
她似乎也不討厭
別人摸她腳跟…

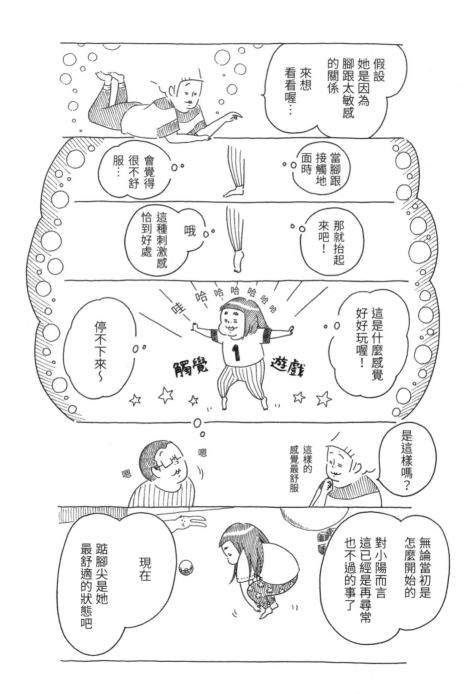

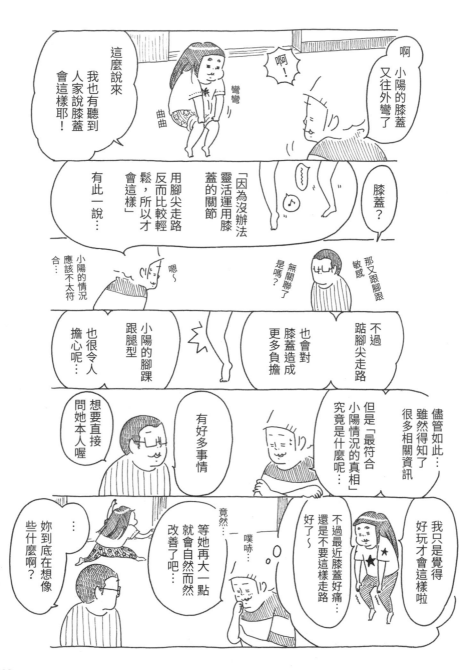

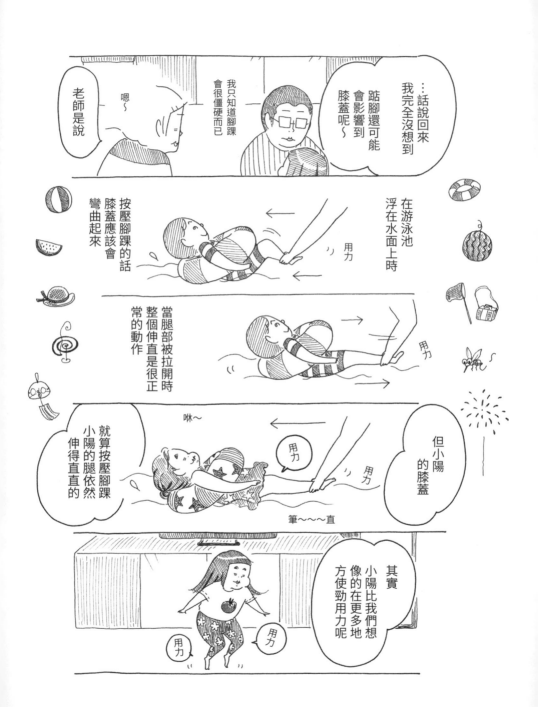

084

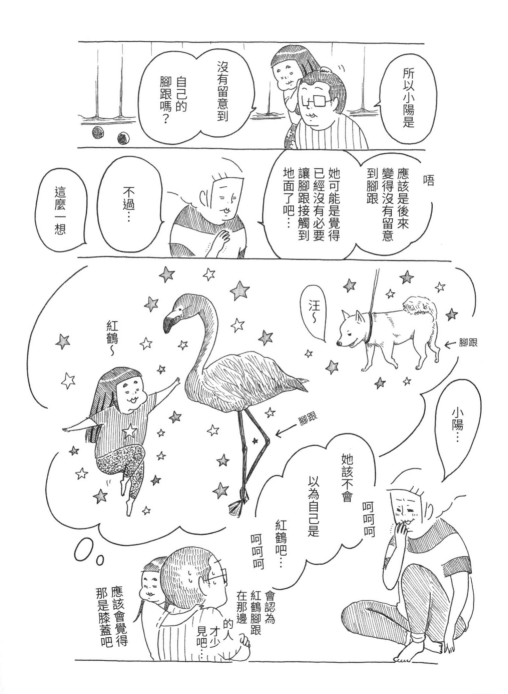

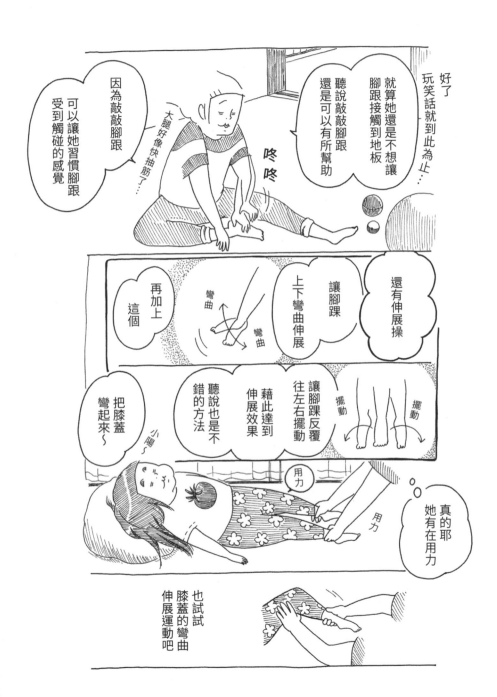

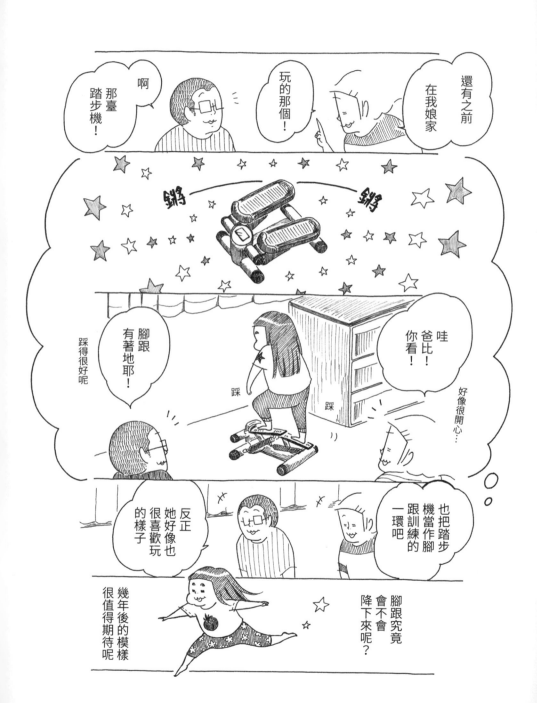

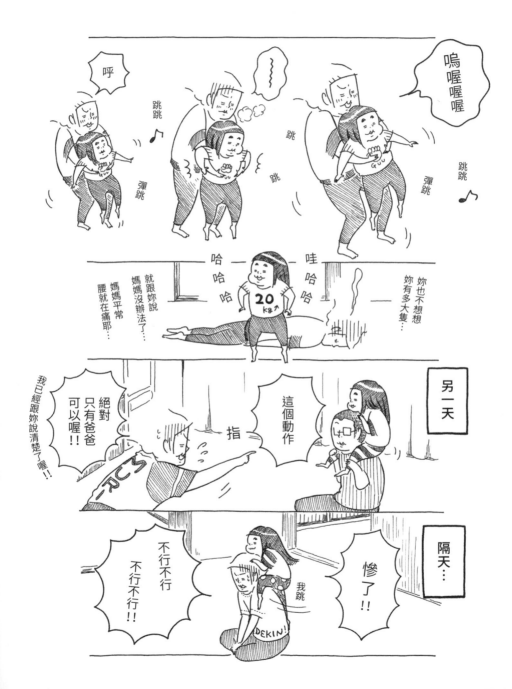

強悍與溫柔的一面

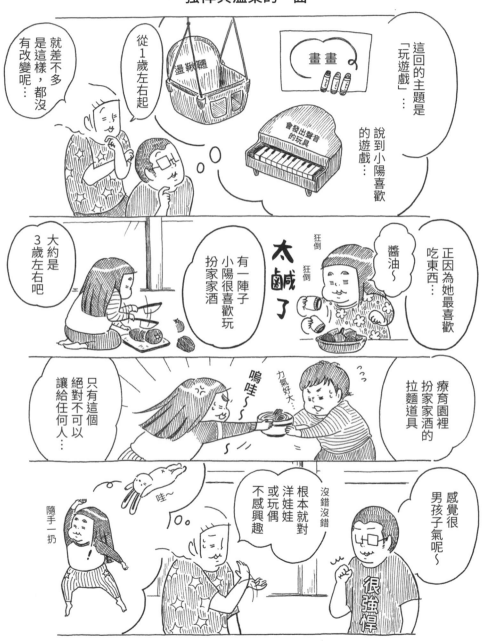

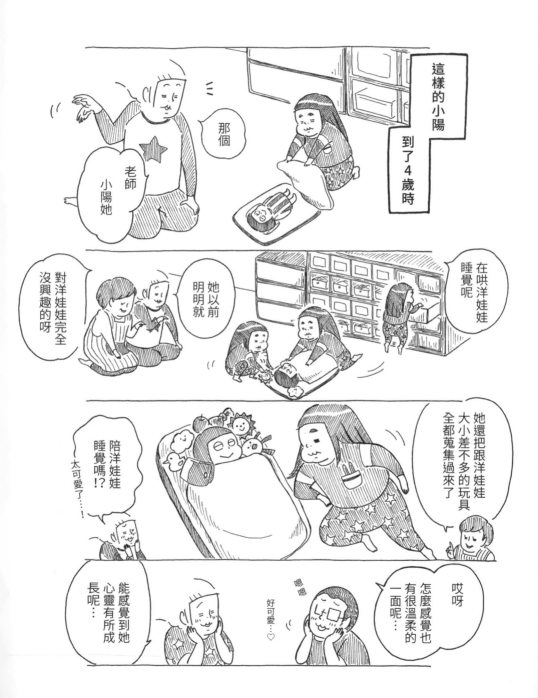

充斥著氣球的日常

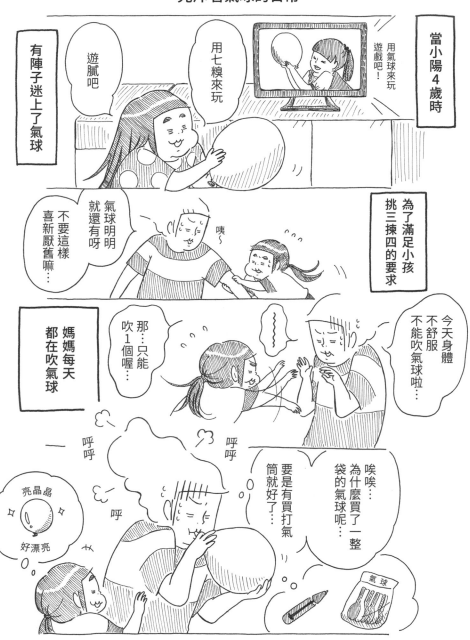

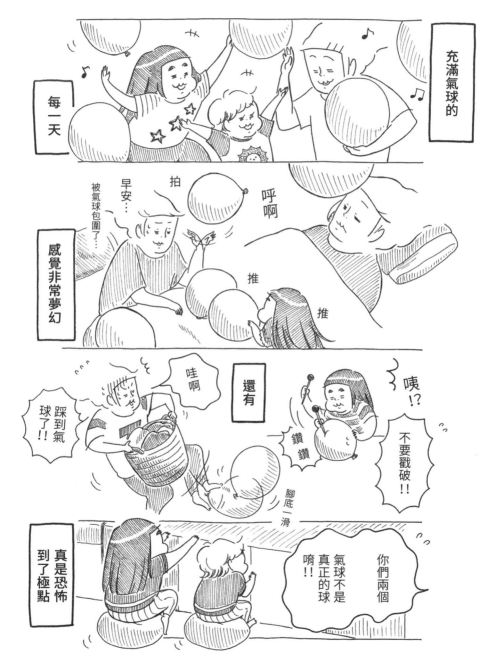

積木專家

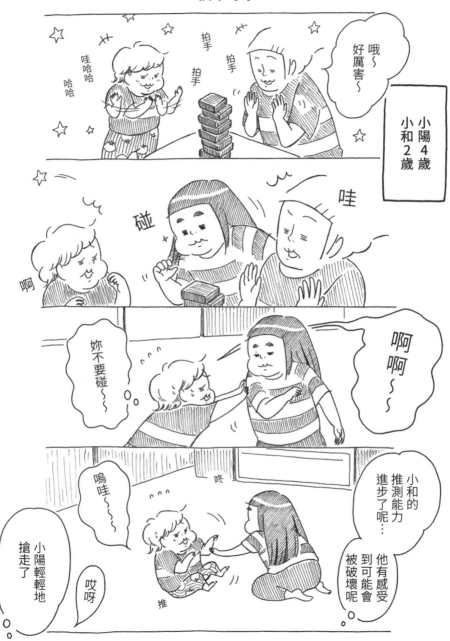

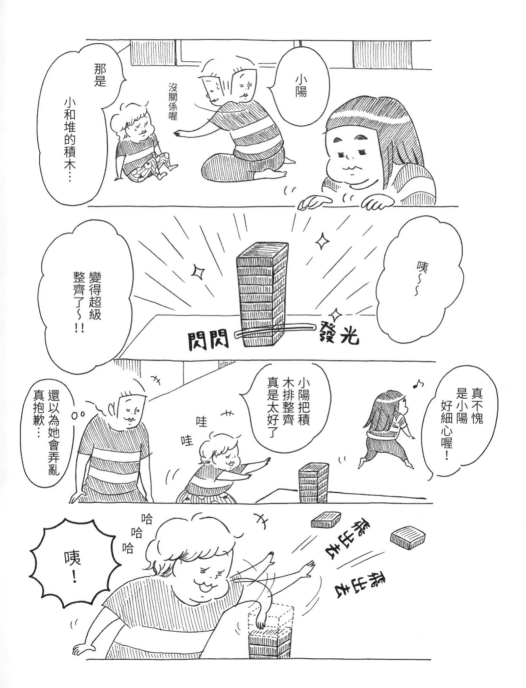

姊姊與弟弟的遊戲方式

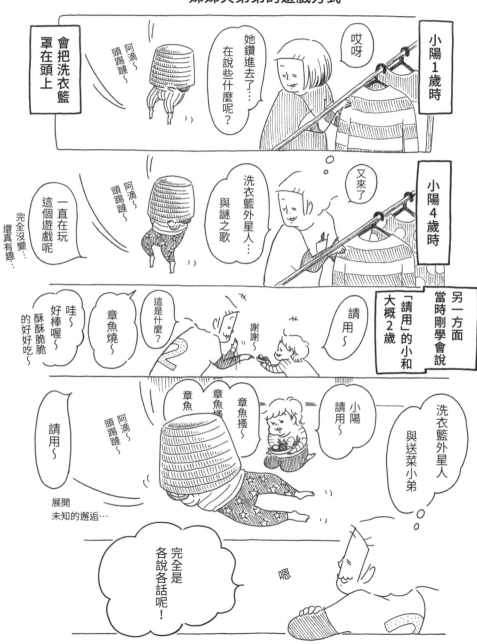

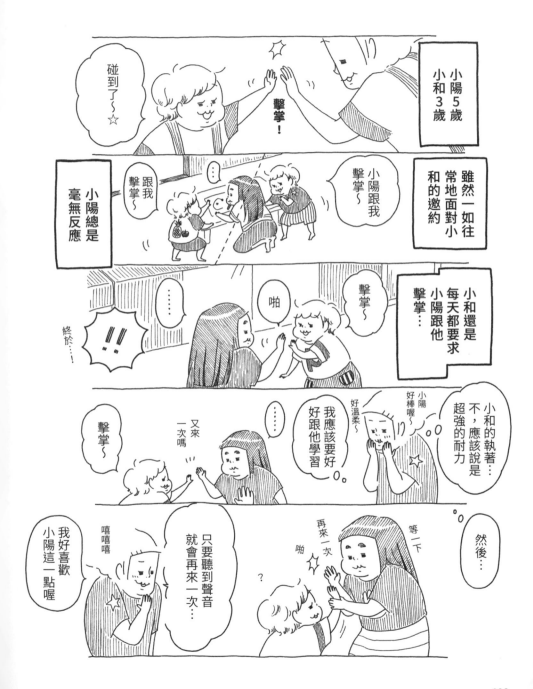

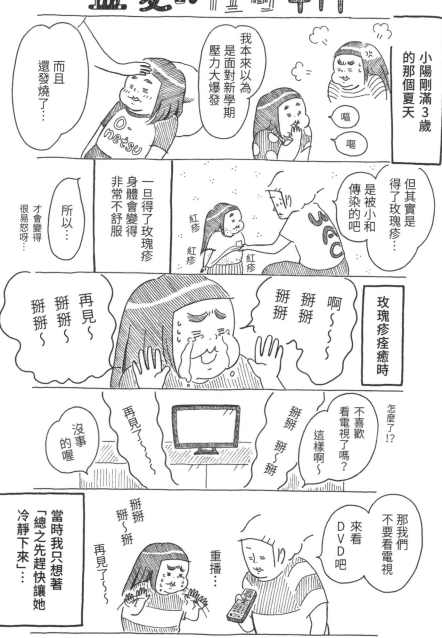

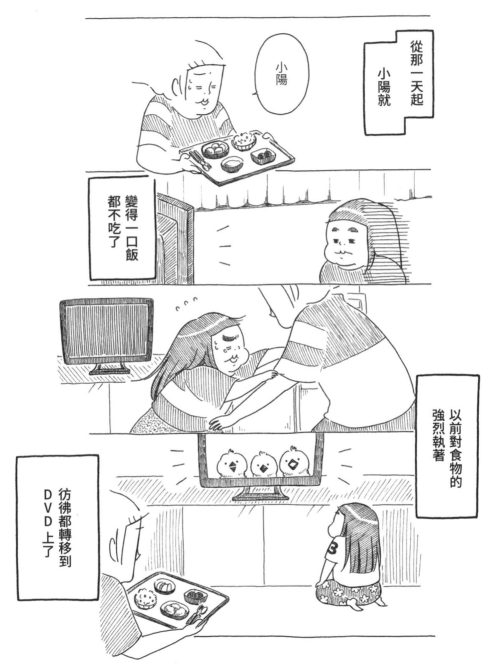

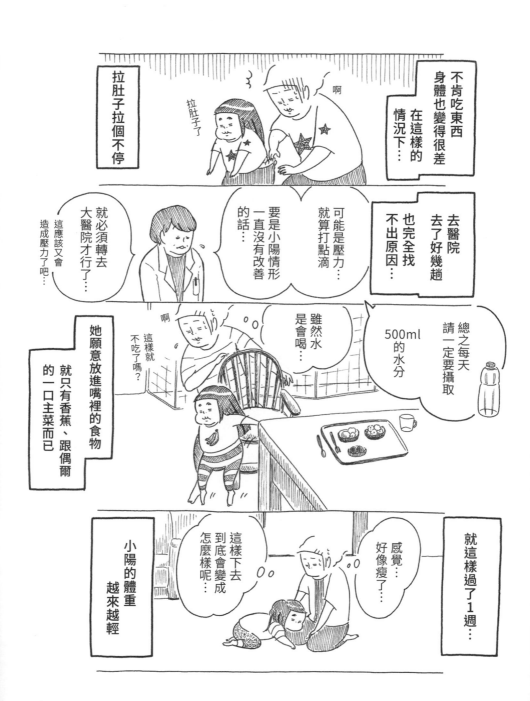

拉肚子拉個不停

拉肚子了

啊

不肯吃東西
身體也變得很差
在這樣的
情況下…

就必須轉去
大醫院才行了…

這應該又會
造成壓力了吧…

要是小陽情形
一直沒有改善
的話…

可能是壓力…
就算打點滴
也完全找
不出原因…

去醫院
去了好幾趟

啊

這樣就
不吃了嗎？

雖然水
是會喝…

500ml
的水分

總之每天
請一定要攝取

她願意放進嘴裡的食物
就只有香蕉、跟偶爾
的一口主菜而已

這樣下去
到底會變成
怎麼樣呢…

感覺…
好像瘦了…

小陽的體重
越來越輕

就這樣過了1週…

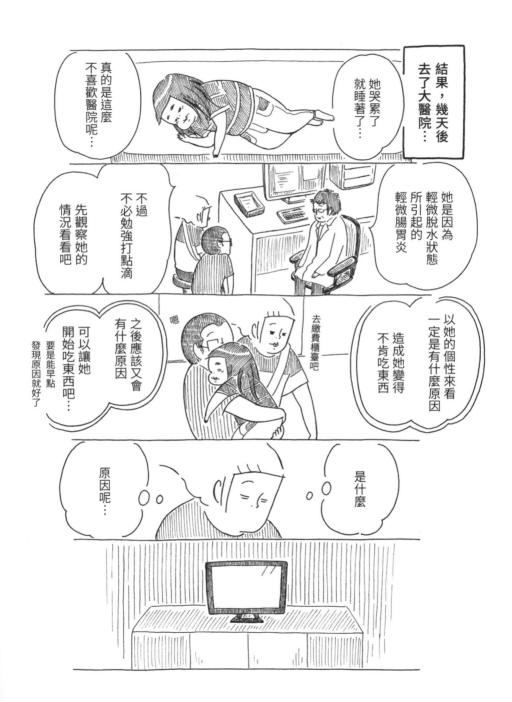

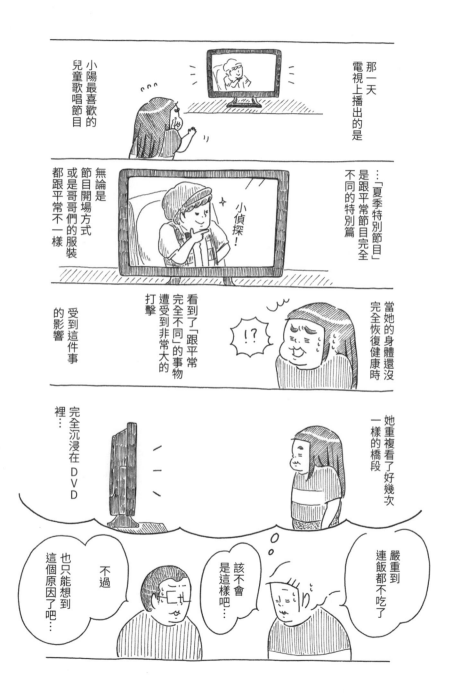

那一天
電視上播出的是

小陽最喜歡的
兒童歌唱節目

…「夏季特別節目」
是跟平常節目完全
不同的特別篇

無論是
節目開場方式
或是哥哥們的服裝
都跟平常不一樣

當她的身體還沒
完全恢復健康時

看到了「跟平常
完全不同」的事物
遭受到非常大的
打擊

受到這件事
的影響

完全沉浸在DVD
裡…

她重複看了好幾次
一樣的橋段

嚴重到
連飯都不吃了

該不會
是這樣吧…

不過

也只能想到
這個原因了吧…

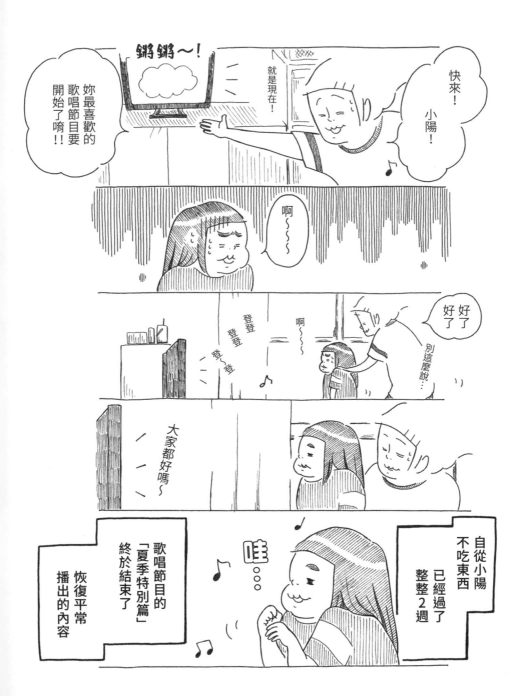

104

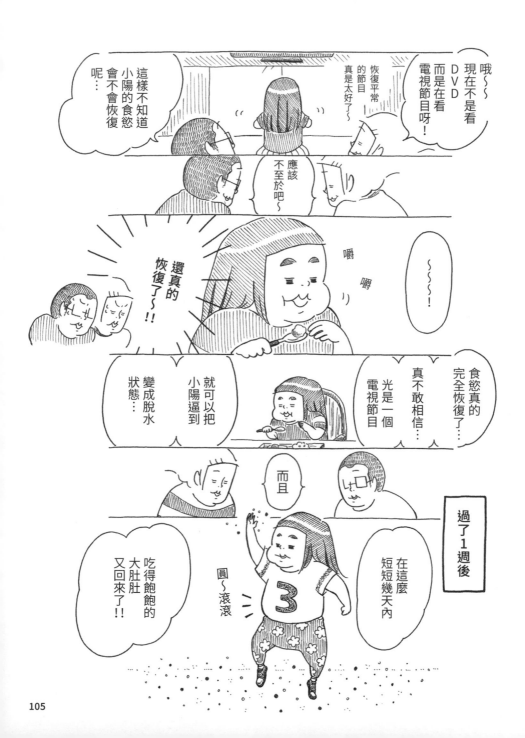

水果消失事件簿

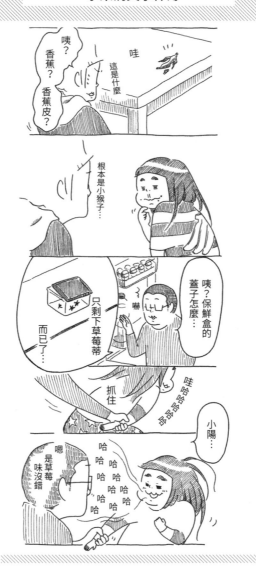

歌唱節目大哥哥！

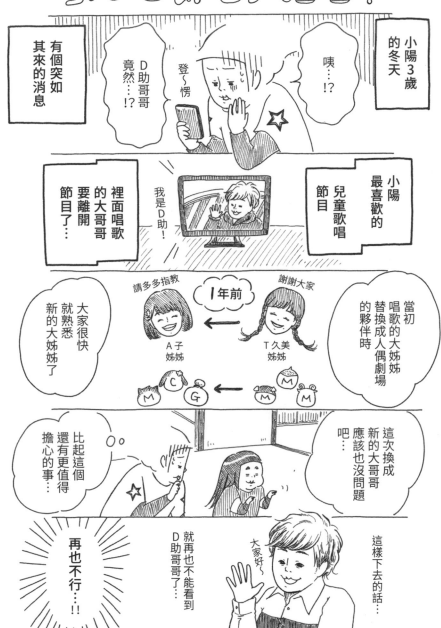

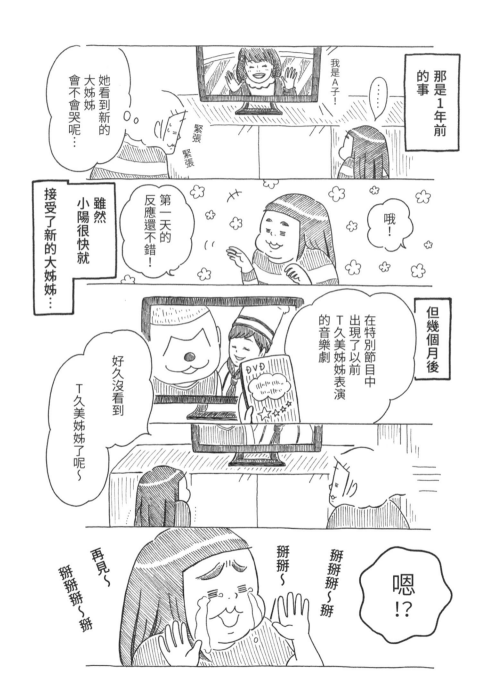

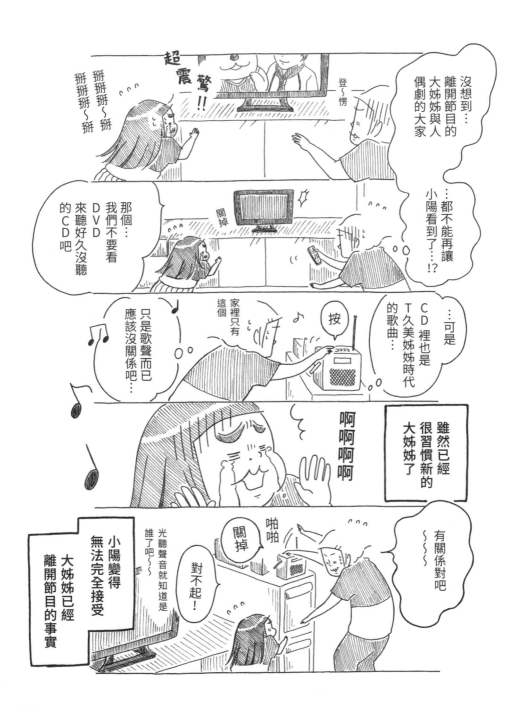

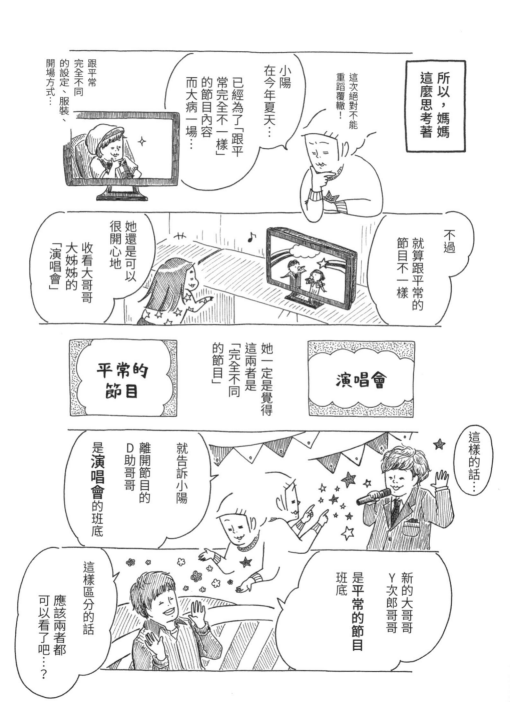

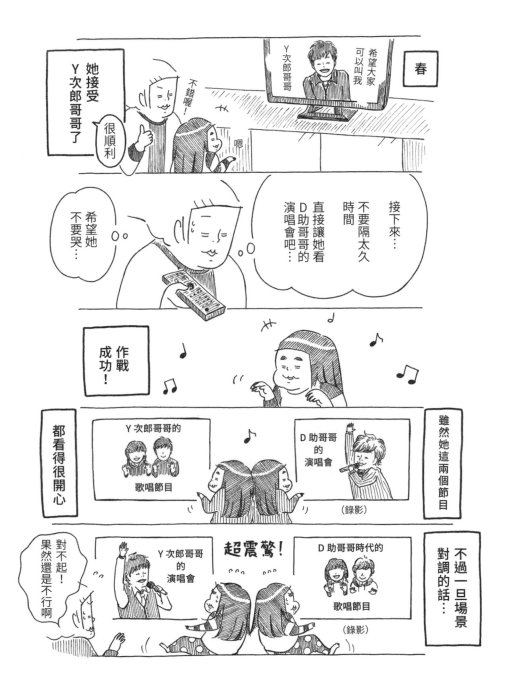

111

夏季特別節目捲土重來！

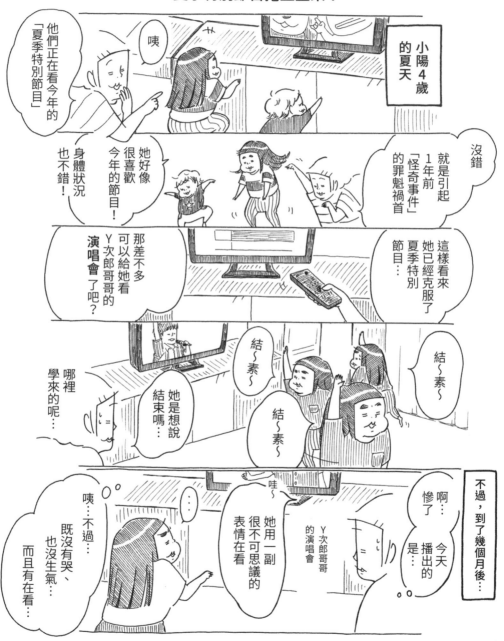

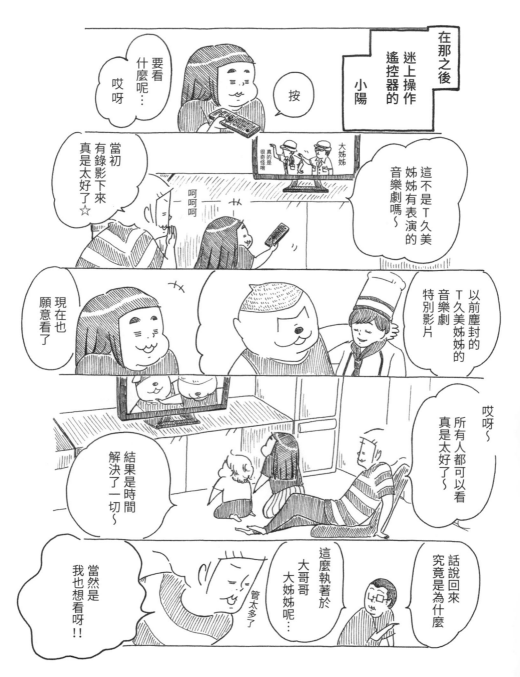

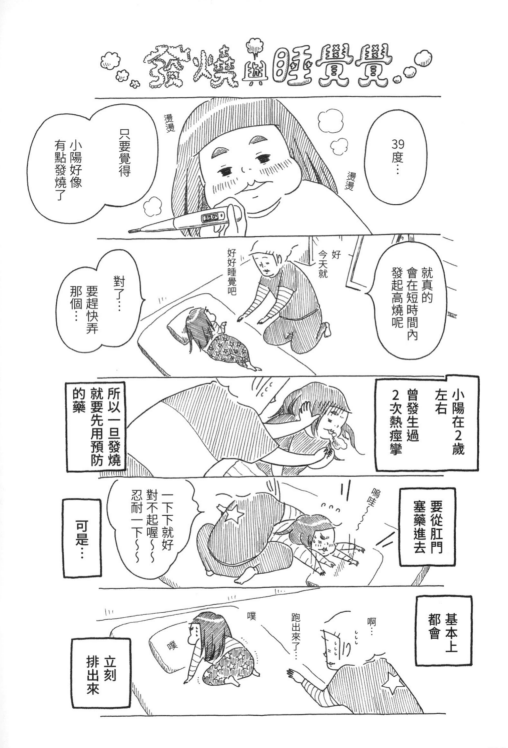

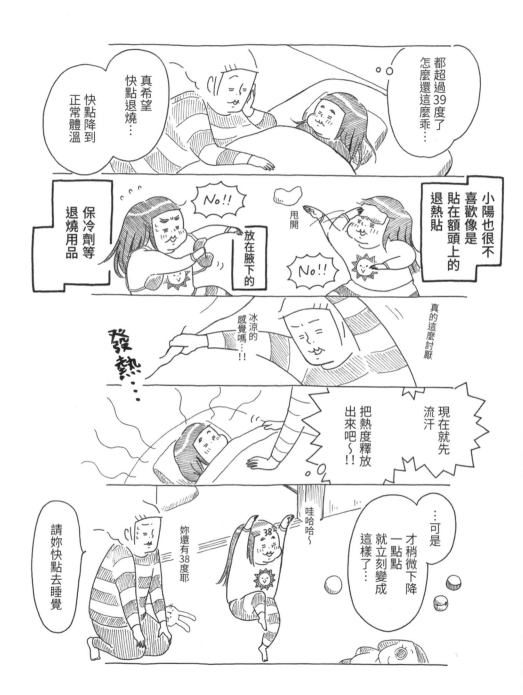

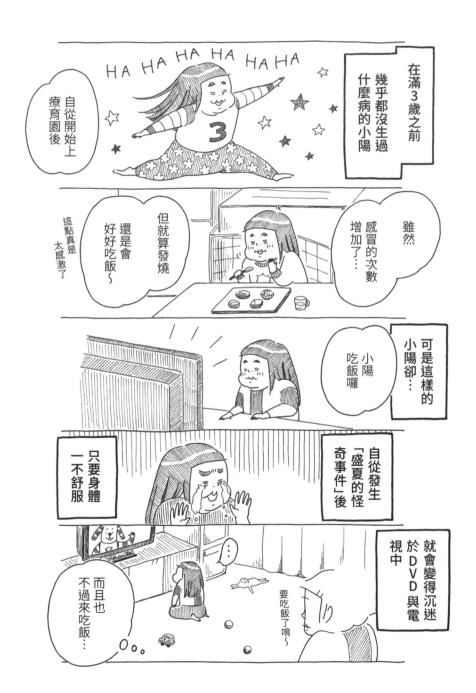

HA HA HA HA HA HA

在滿3歲之前
幾乎都沒生過
什麼病的小陽

自從開始上
療育園後

雖然
感冒的次數
增加了…

但就算發燒
還是會
好好吃飯～

這點真是
太感激了

可是這樣的
小陽卻…

小陽
吃飯囉

自從發生
「盛夏的怪
奇事件」後

只要身體
一不舒服

就會變得沉迷
於DVD與電
視中

而且也
不過來吃飯…

要吃飯了喲～

OOo.

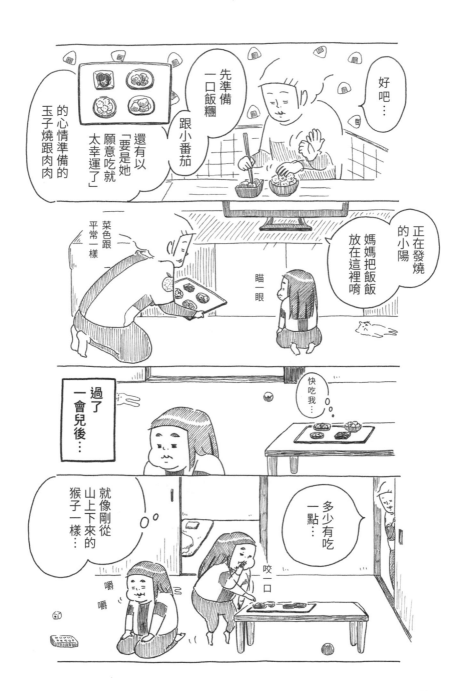

小陽睡覺覺

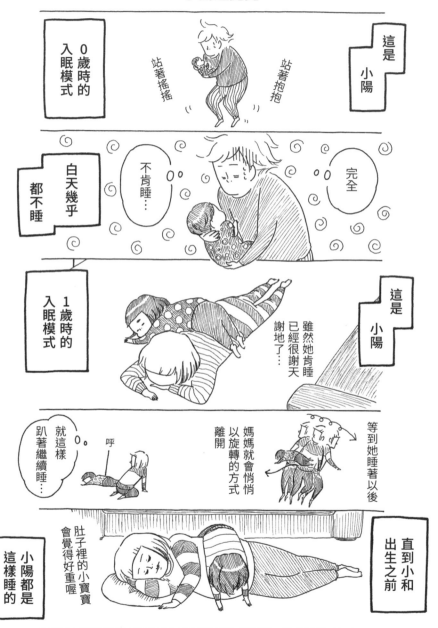

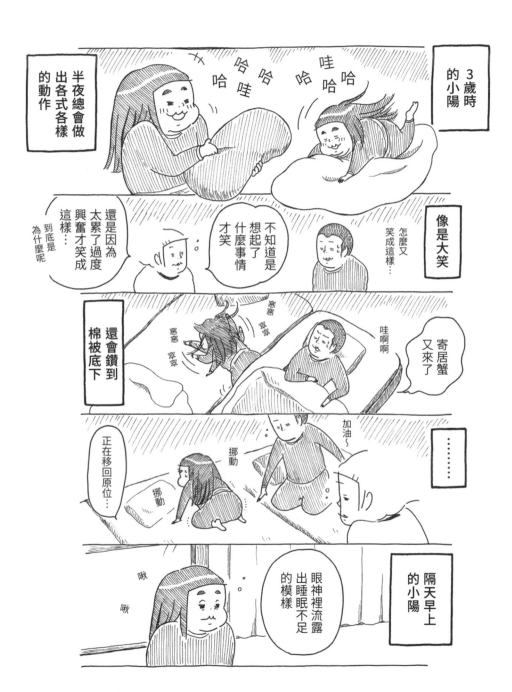

哈哇 哈哈 哈 哇哈哈

3歲時的小陽

半夜總會做出各式各樣的動作

像是大笑

還是因為太累了過度興奮才笑成這樣…
到底是為什麼呢

不知道是想起了什麼事情才笑

怎麼又笑成這樣…

還會鑽到棉被底下

窸窸窣窣

哇啊啊

寄居蟹又來了

正在移回原位…

挪動

挪動

加油～

隔天早上的小陽

眼神裡流露出睡眠不足的模樣

啾

啾

119

深夜裡的哭喊

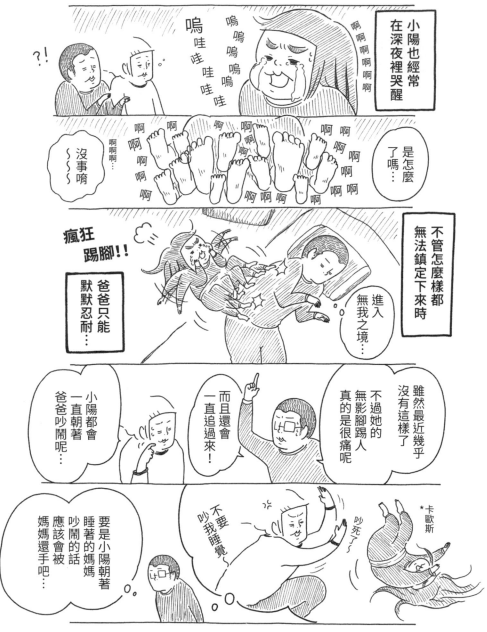

*譯註：日本特攝怪獸電影中的怪獸，
在這裡將小陽比喻成擾人清夢的怪獸。

睡覺穿的衣服

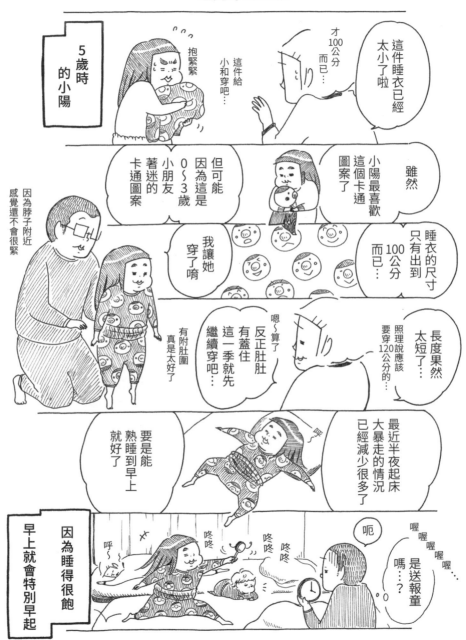

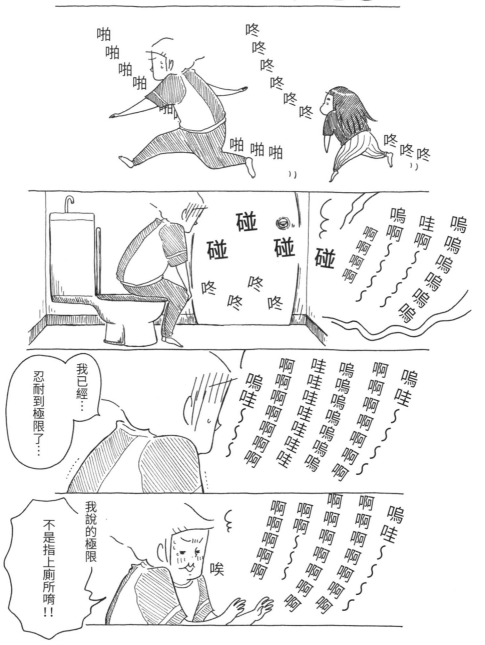

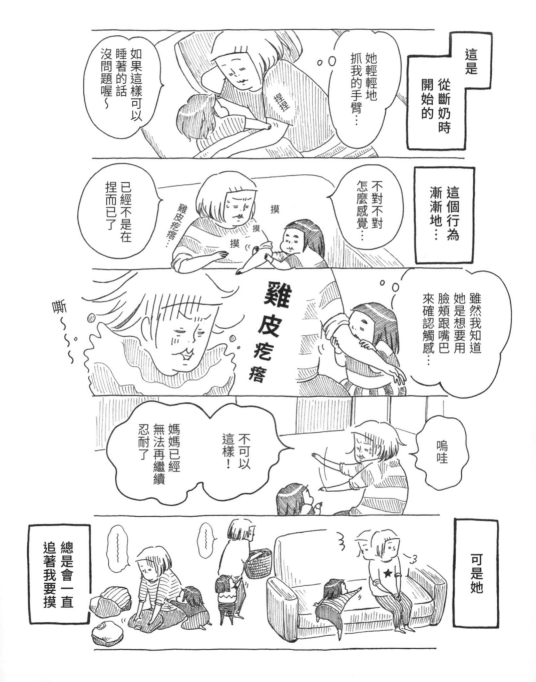

123

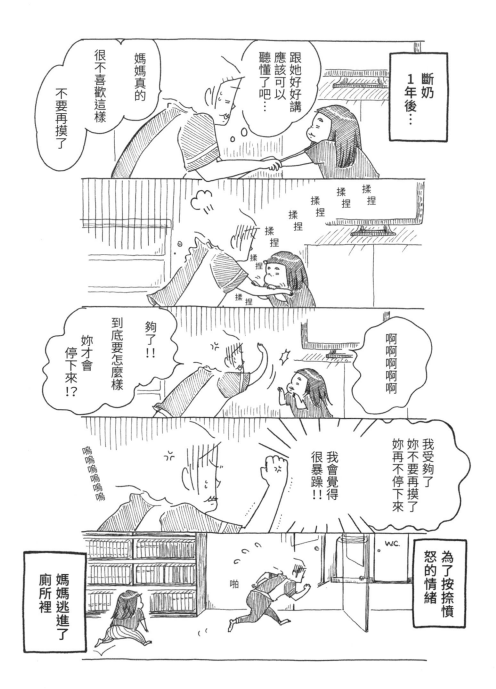

124

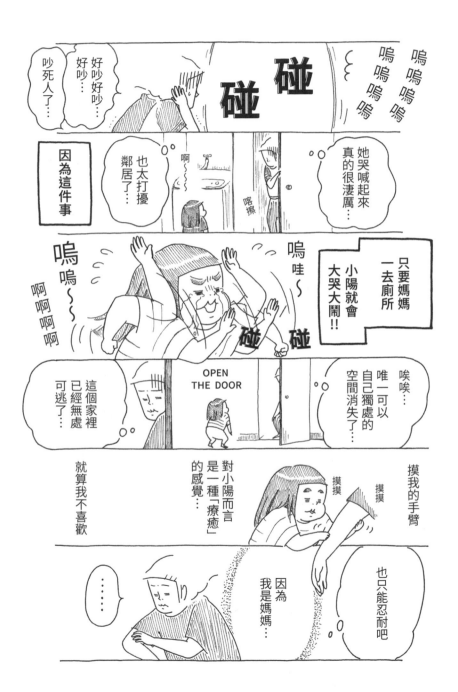

125

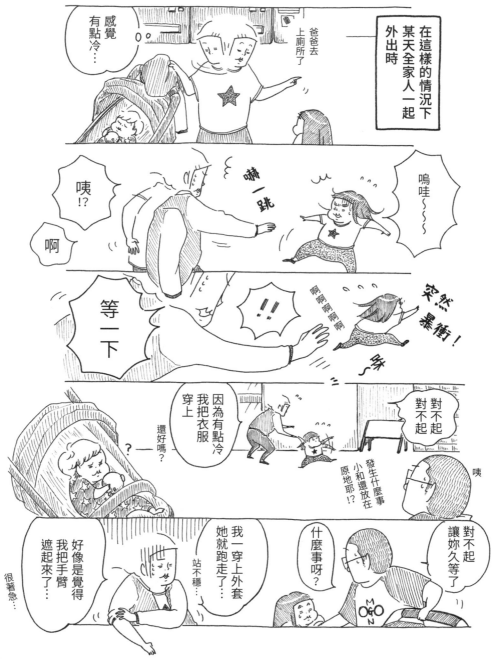

126

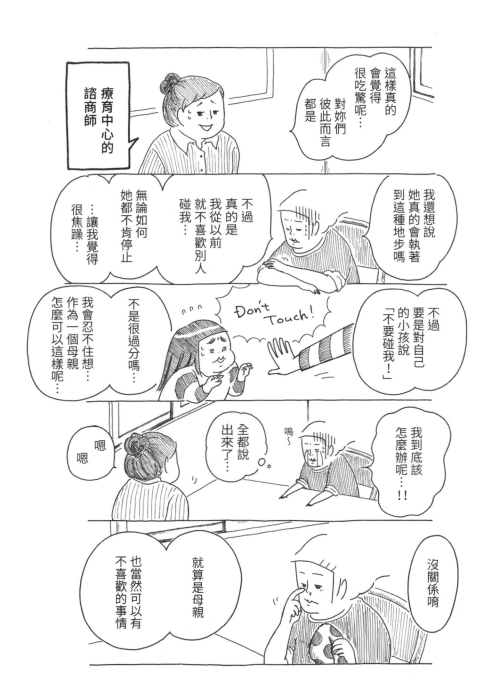

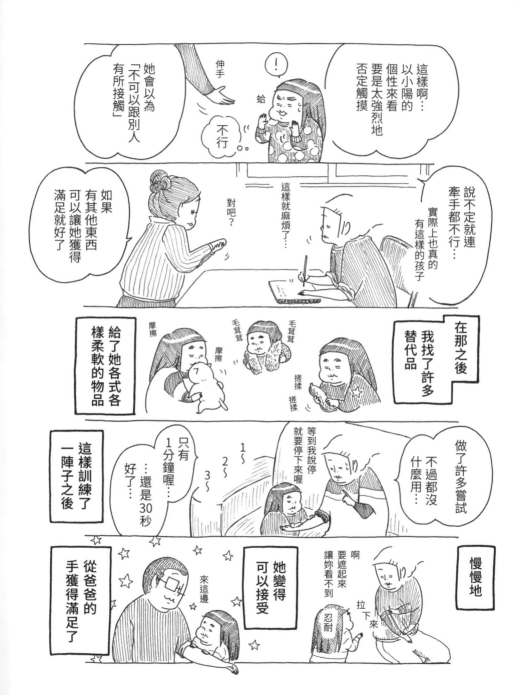

128

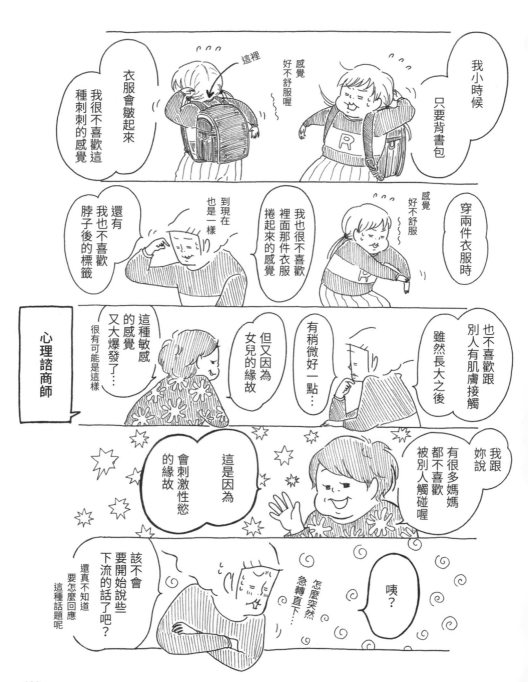

129

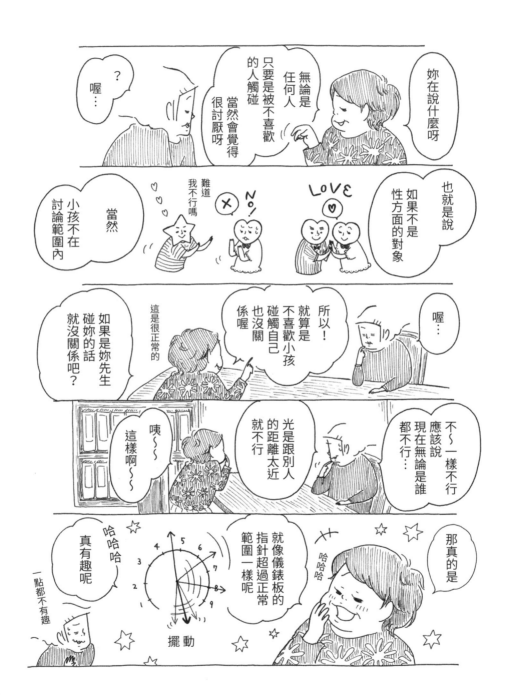

130

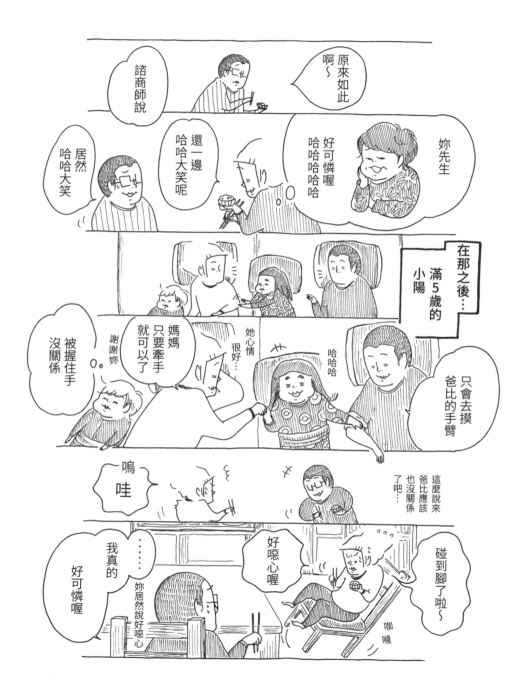

媽媽 VS 兒子

痛痛都飛走了"!!

小陽4歲時的春天

又來了!?

咦

熱

熱

到底燒幾次了呀!?

這2週內每隔幾天就發燒一次

怎麼了?

嗯!?

啊啊啊

來吃藥吧⋯

這樣好像是第一次⋯

拍打

拍打

啊啊

頭怎麼了?

頭很痛嗎?

是不是痰卡在喉嚨裡很不舒服呢⋯

喉嚨痛嗎?

咳 咳

啊啊啊～～

喉嚨?

她感覺有點不對勁

再去一次醫院吧

你回來啦

小陽情況怎麼樣了?

我回來了～

133

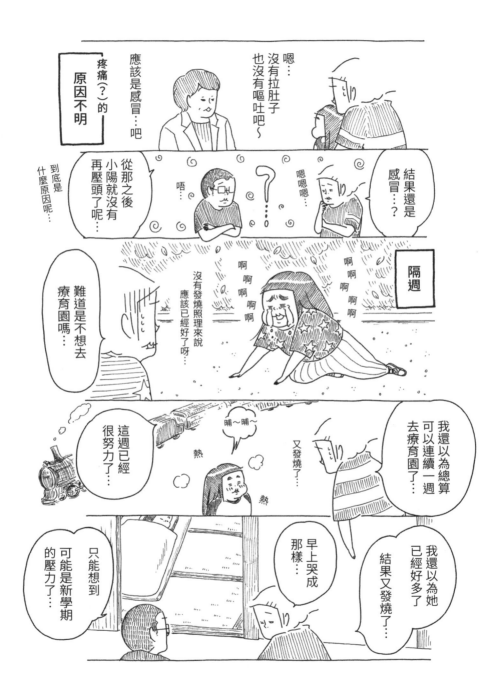

134

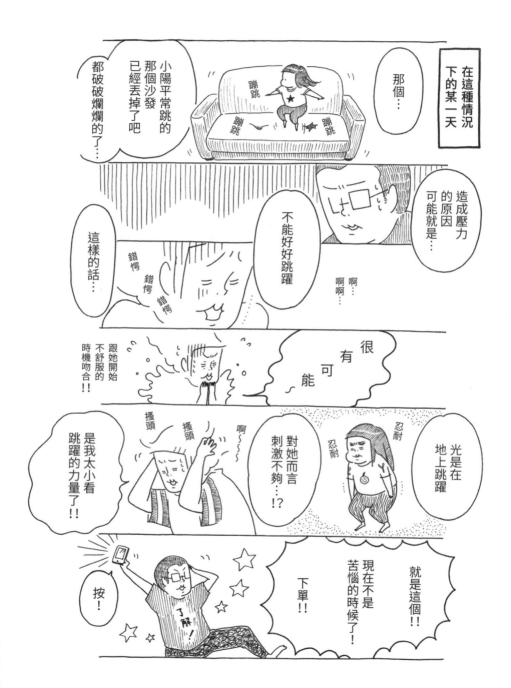

135

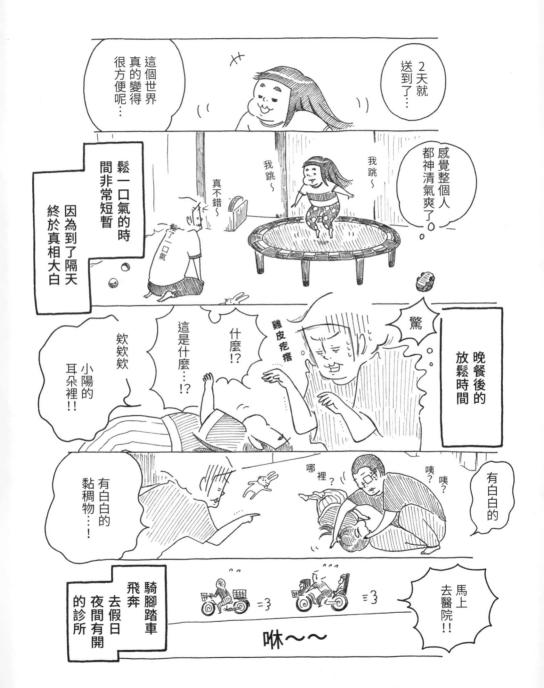

136

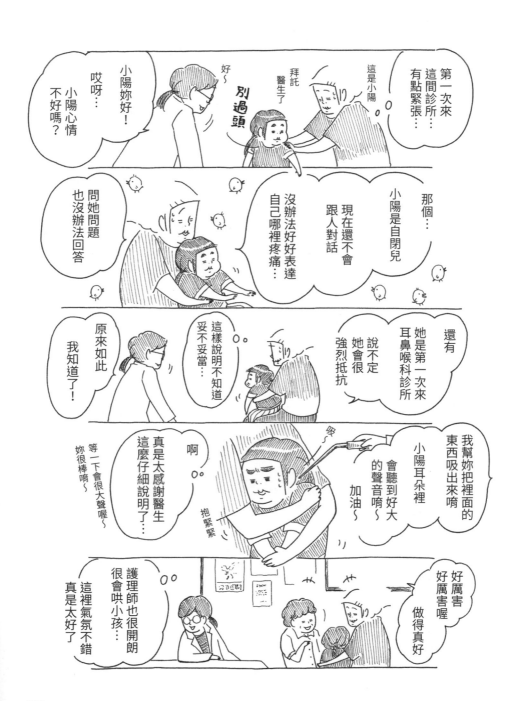

137

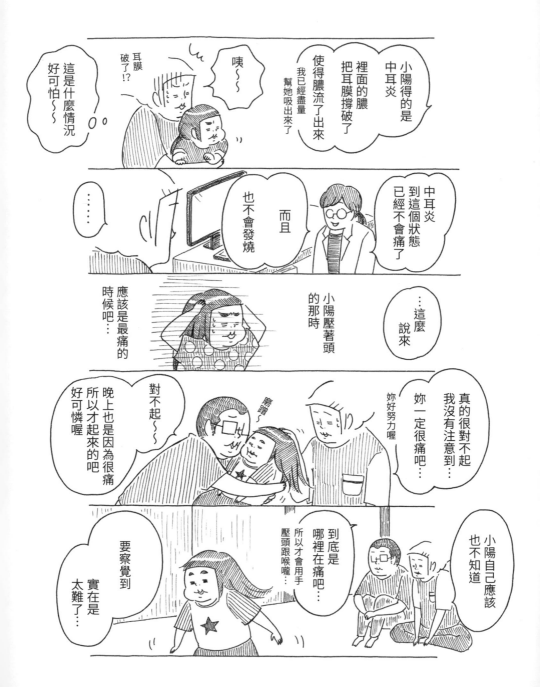

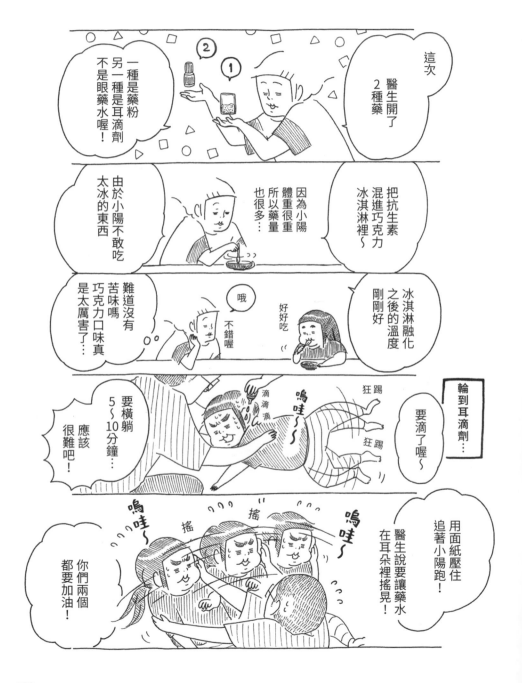

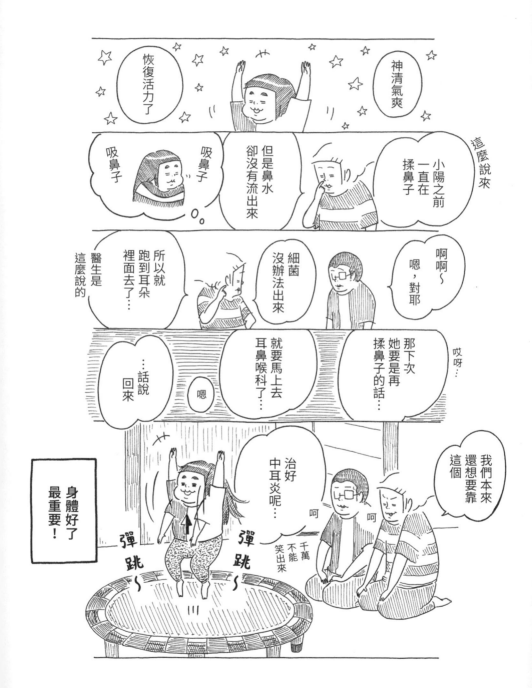

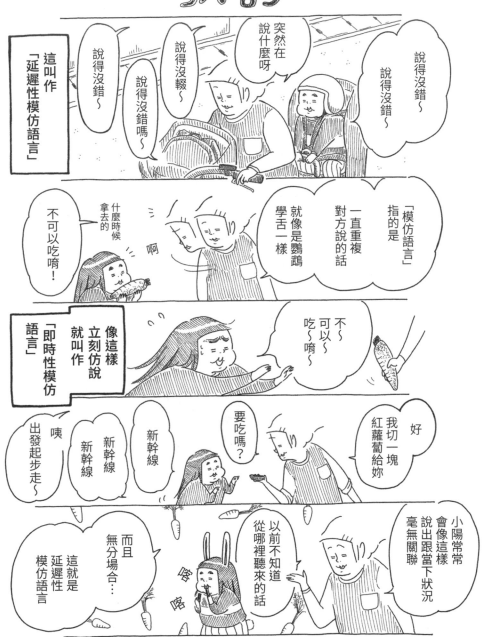

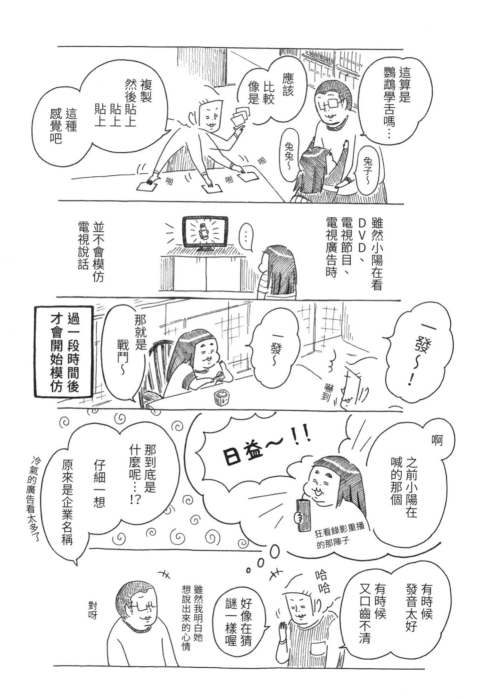

142

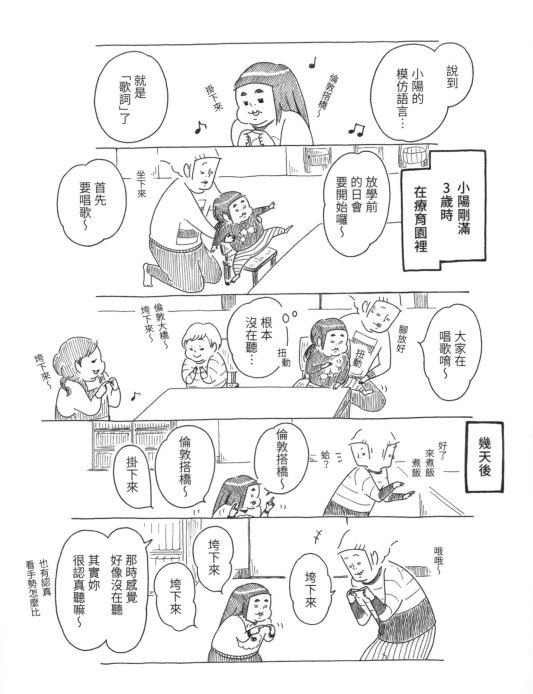

143

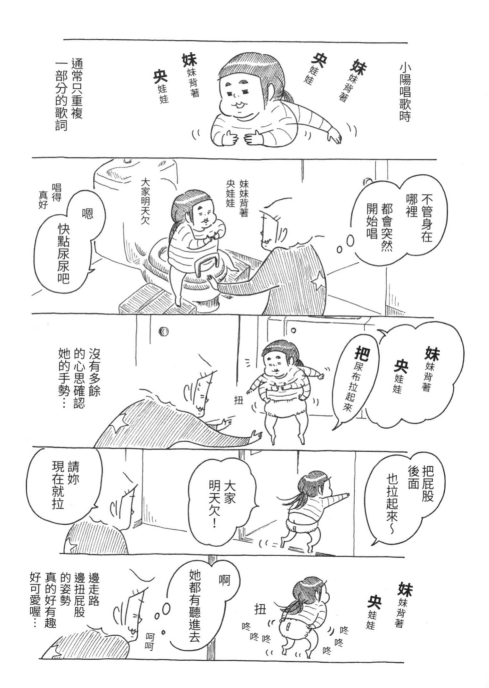

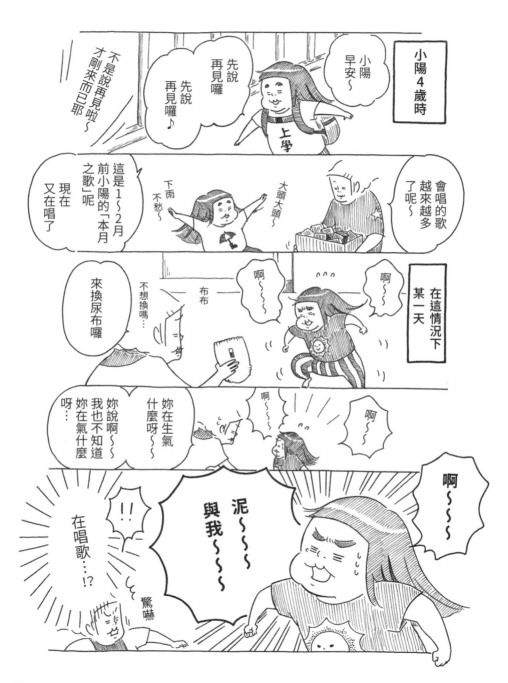

145

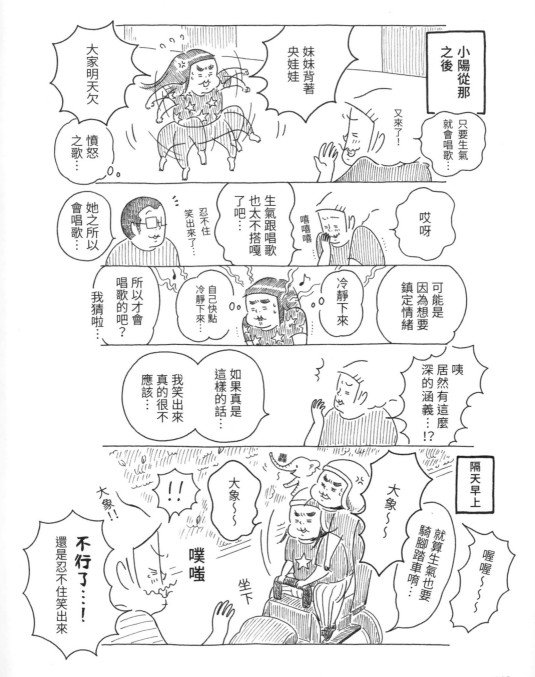

146

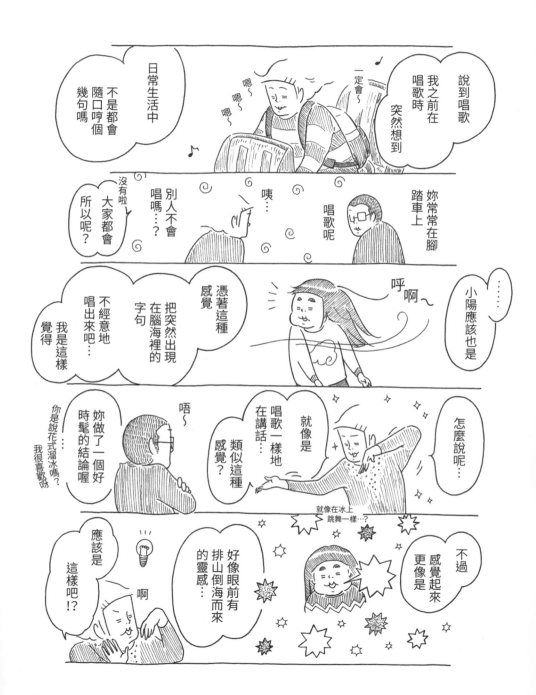

147

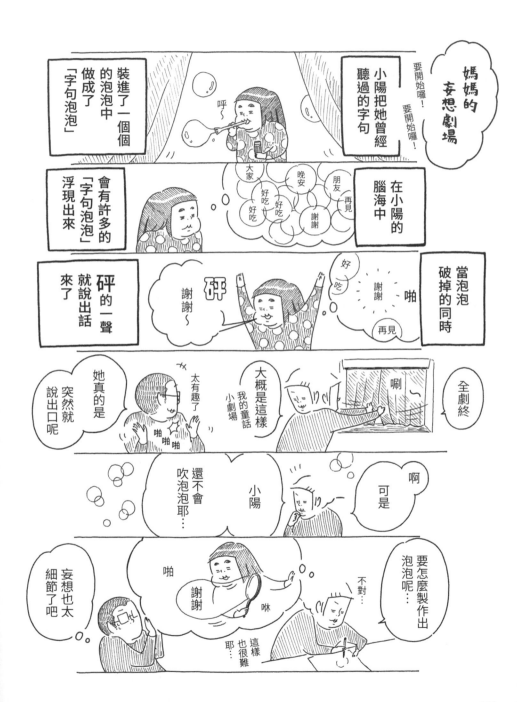

148

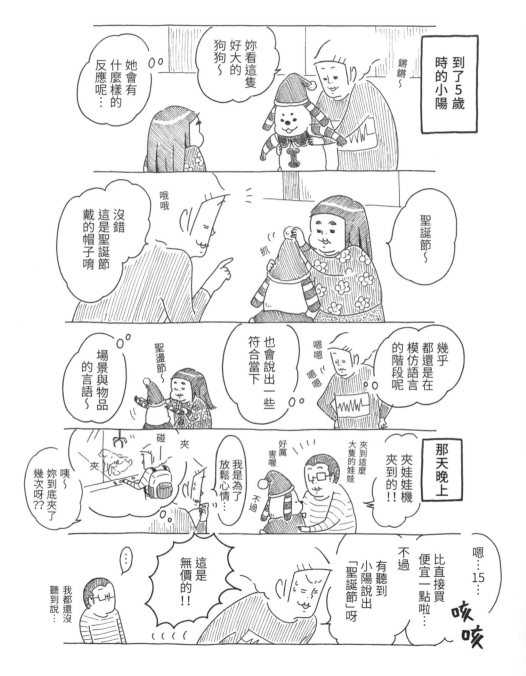

在外面的小陽

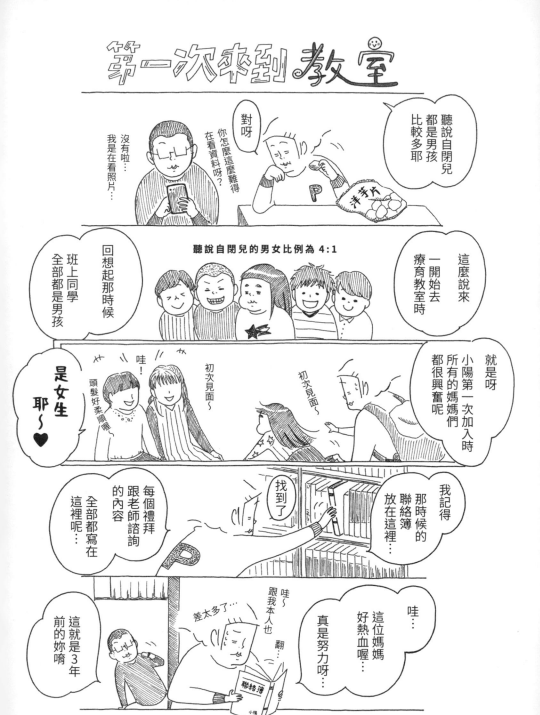

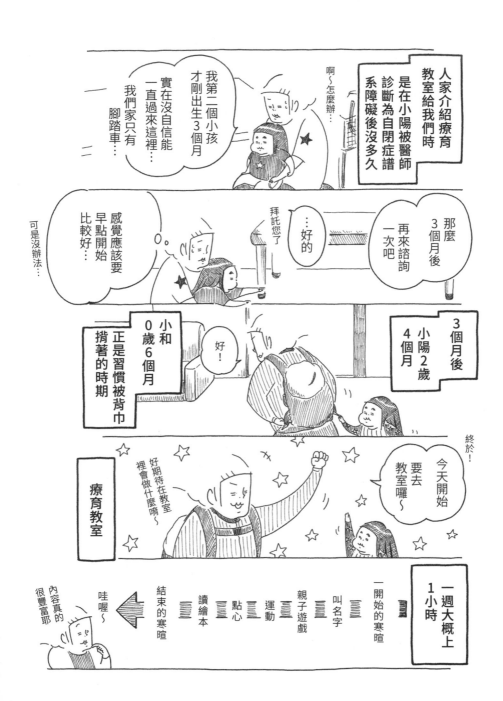

153

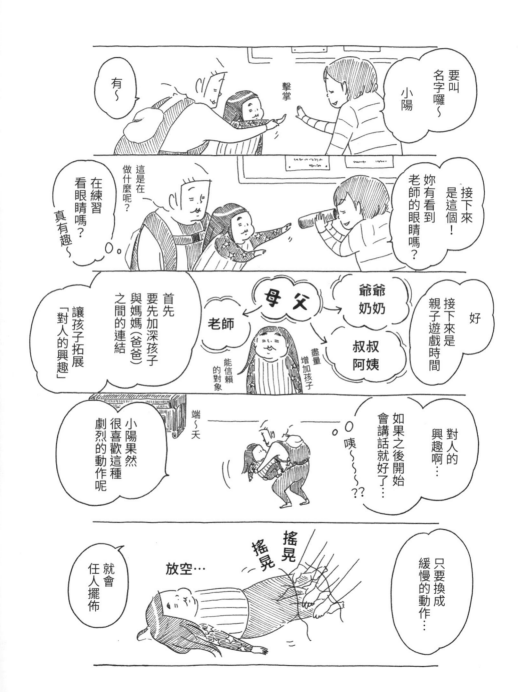

154

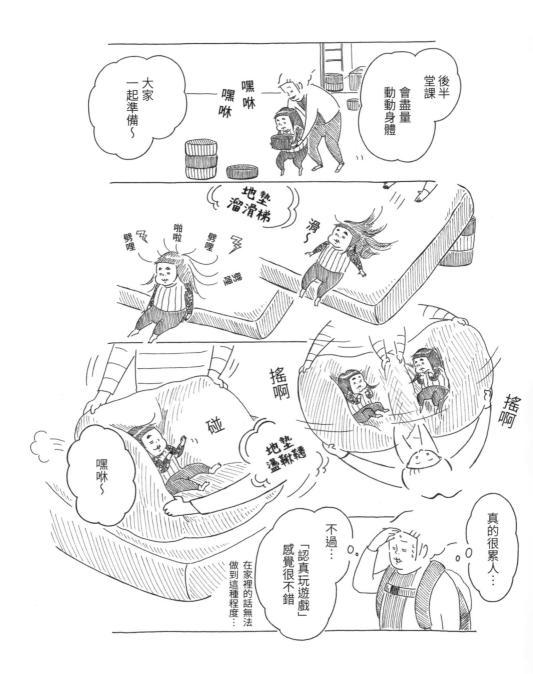

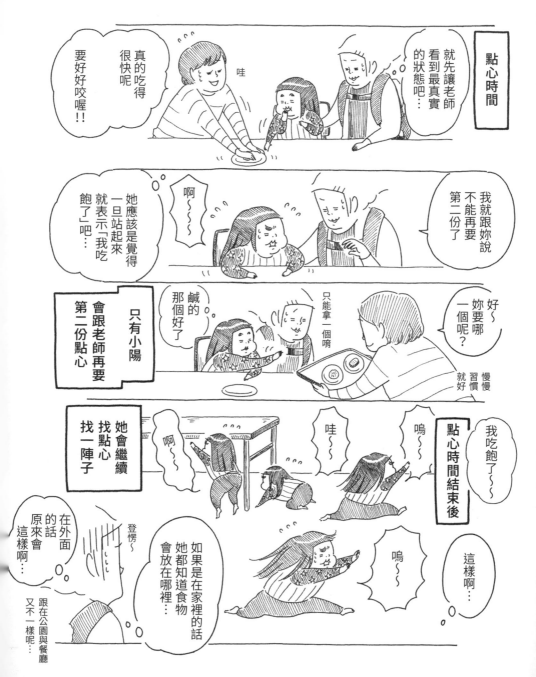

156

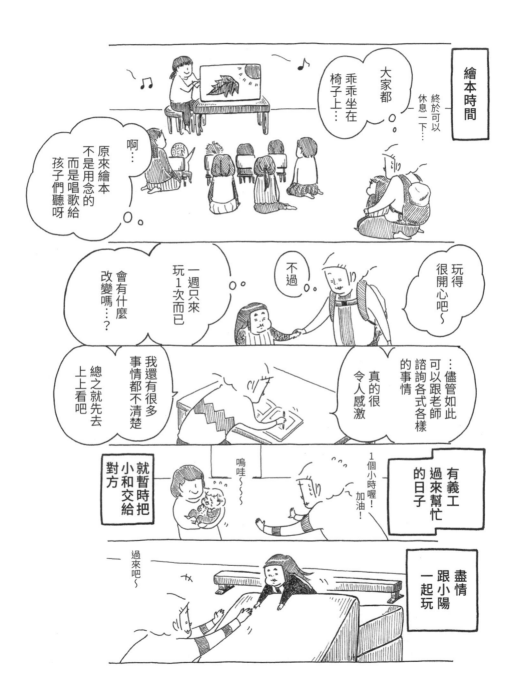

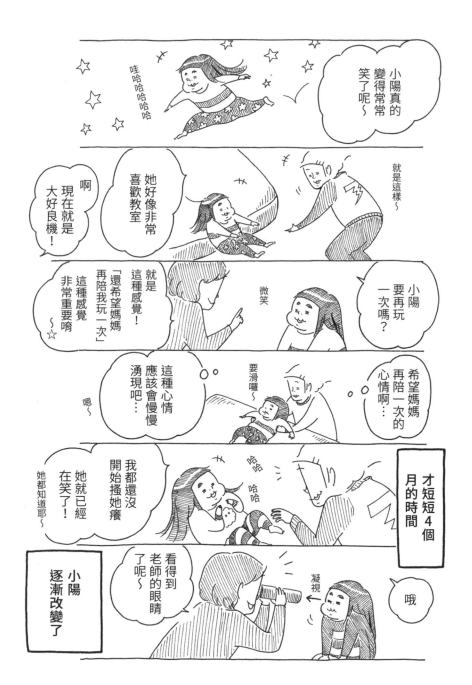

158

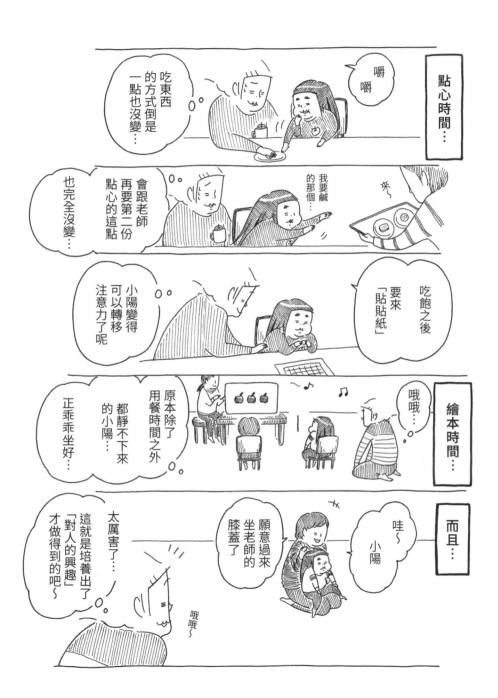

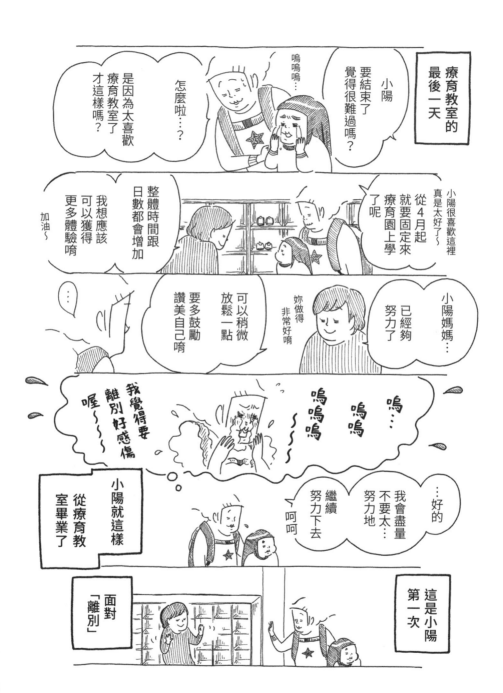

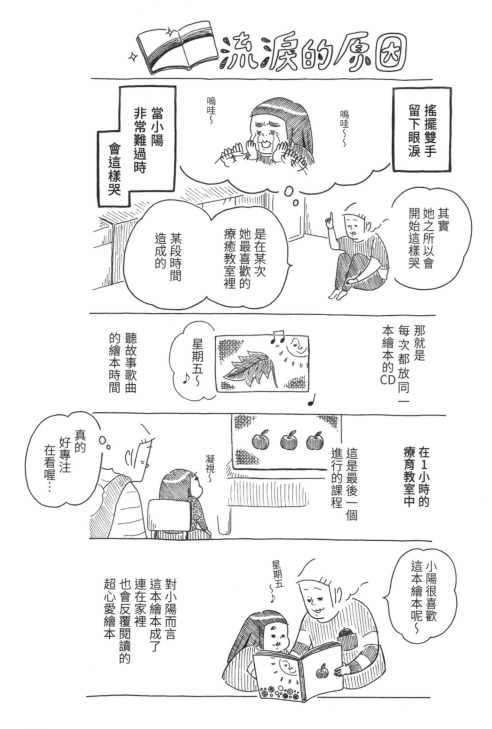

流淚的原因

嗚哇～

當小陽
非常難過時
會這樣哭

嗚哇～～

搖擺雙手
留下眼淚

其實
她之所以會
開始這樣哭

是在某次
她最喜歡的
療癒教室裡

某段時間
造成的

那就是
每次都放同一
本繪本的CD

星期五～

聽故事歌曲
的繪本時間

在1小時的
療育教室中

這是最後一個
進行的課程

真的
好專注
在看喔…

凝視～

小陽很喜歡
這本繪本呢～

星期五～

對小陽而言
這本繪本成了
連在家裡
也會反覆閱讀的
超心愛繪本

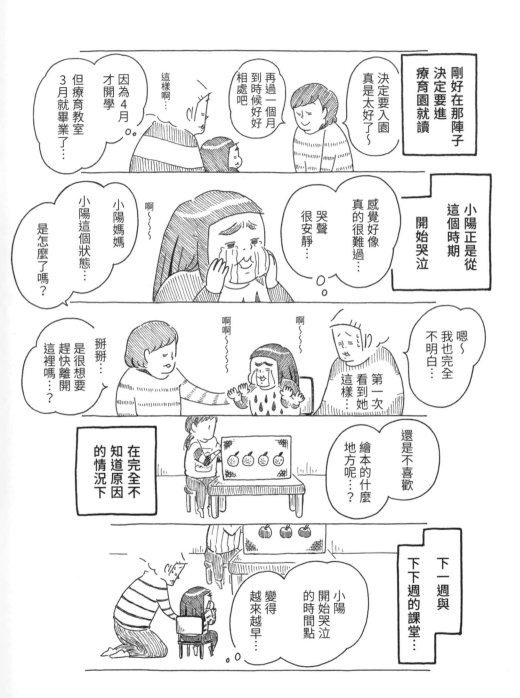

162

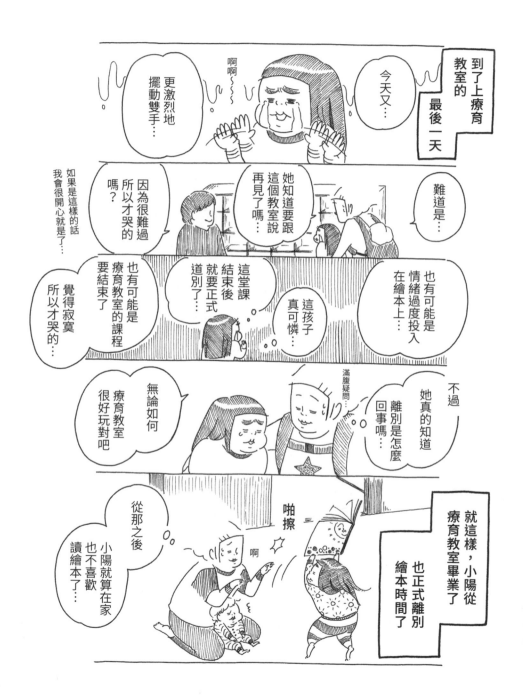

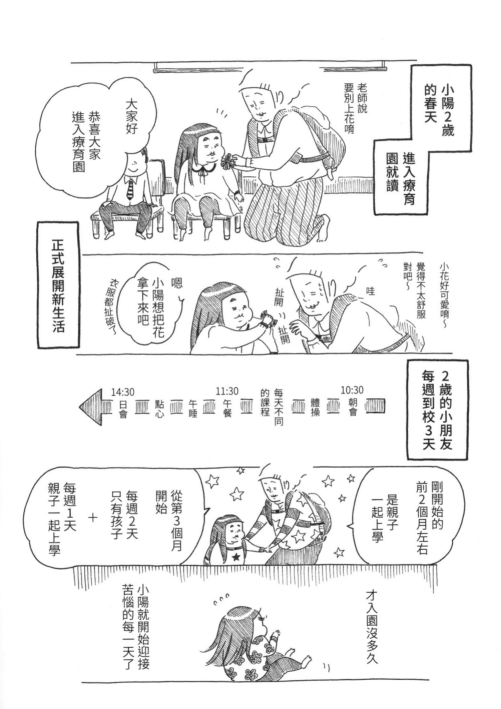

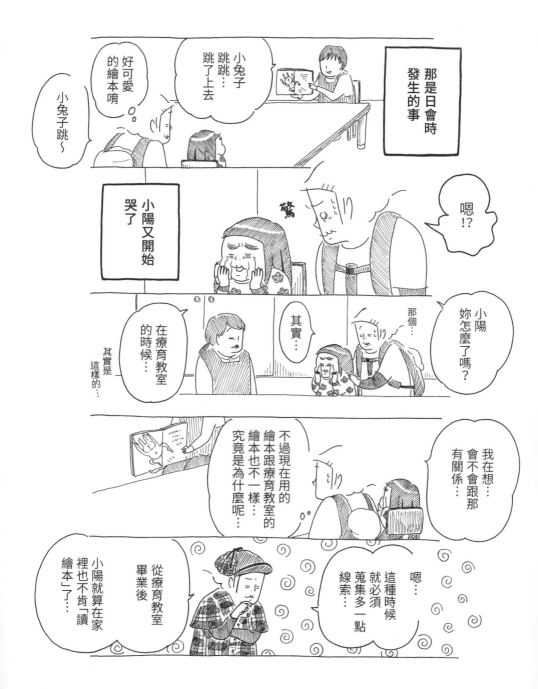

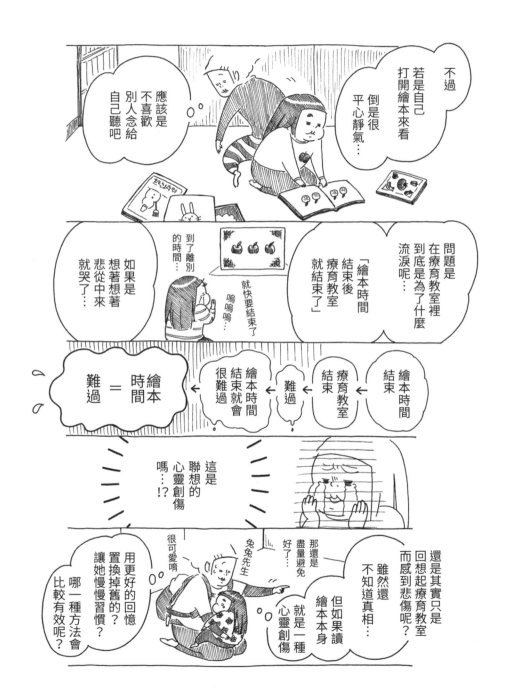

不過

若是自己
打開繪本來看
倒是很
平心靜氣…

應該是
不喜歡
別人念給
自己聽吧

問題是
在療育教室裡
到底是為了什麼
流淚呢…

「繪本時間
結束後
療育教室
就結束了」

到了離別
的時間…

就快要結束了

嗚嗚嗚…

如果是
想著想著
悲從中來
就哭了…

繪本
時間
＝
難過

繪本時間
結束就會
很難過

結束
就
難過

療育教室
結束

繪本時間
結束

這是
聯想的
心靈創傷
嗎…!?

還是其實只是
回想起療育教室
而感到悲傷呢?
雖然還
不知道真相…

那還是
盡量避免
繪本本身
就是一種
心靈創傷

但如果讀
繪本本身
就是一種
心靈創傷
好了…

兔兔先生

很可愛唷

哪一種方法會
比較有效呢?

用更好的回憶
置換掉舊的?

讓她慢慢習慣?

166

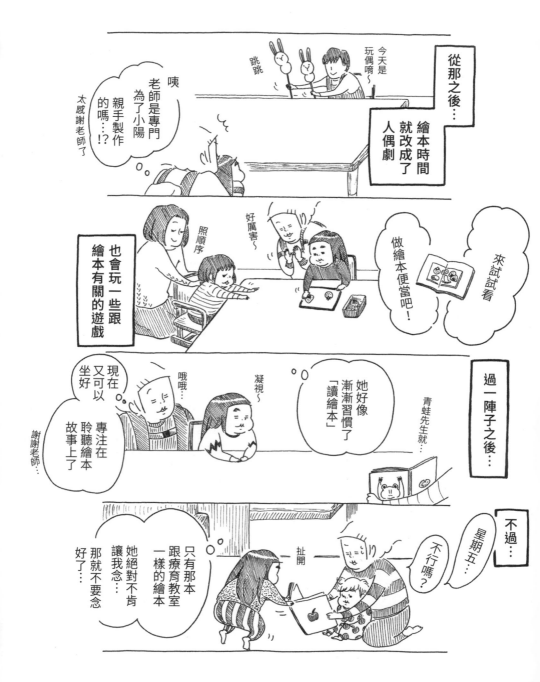

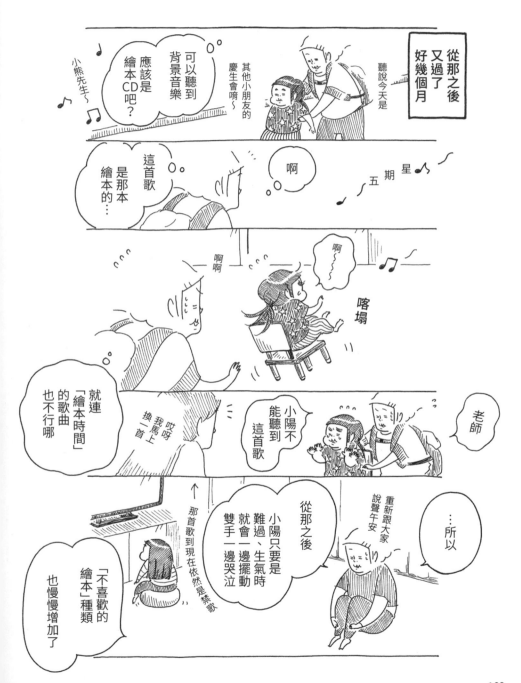

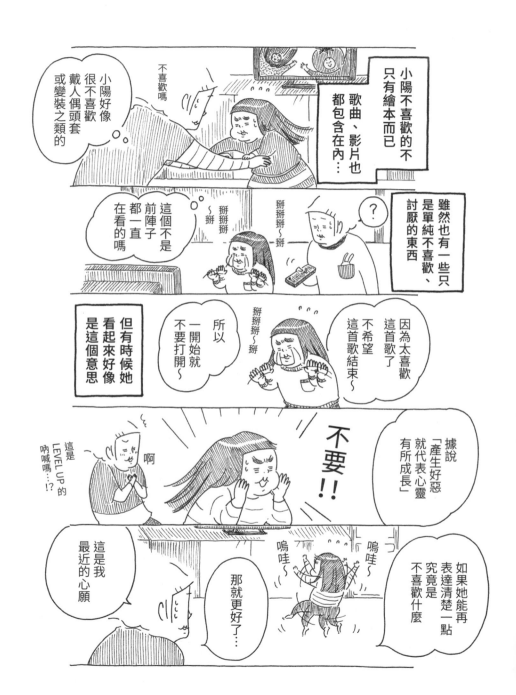

169

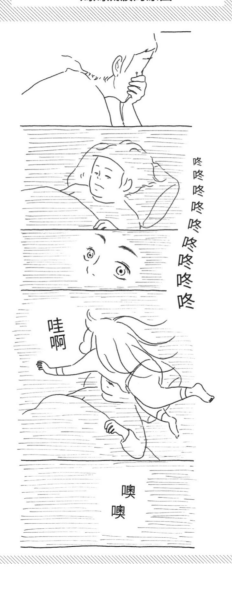

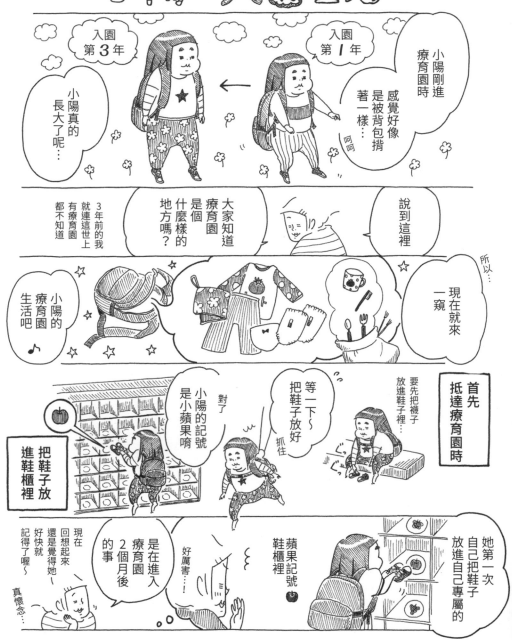

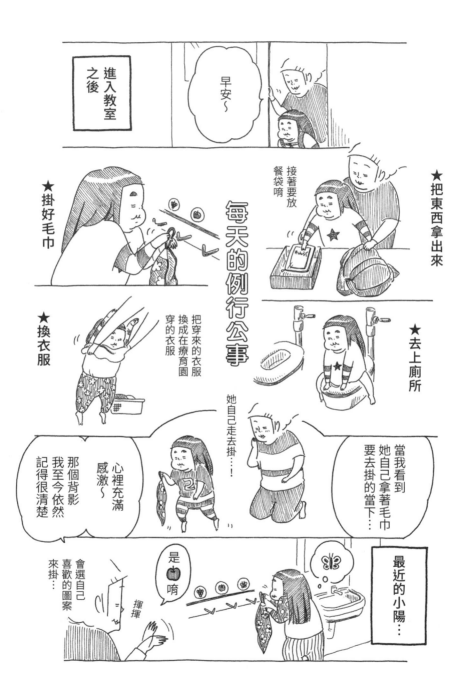

172

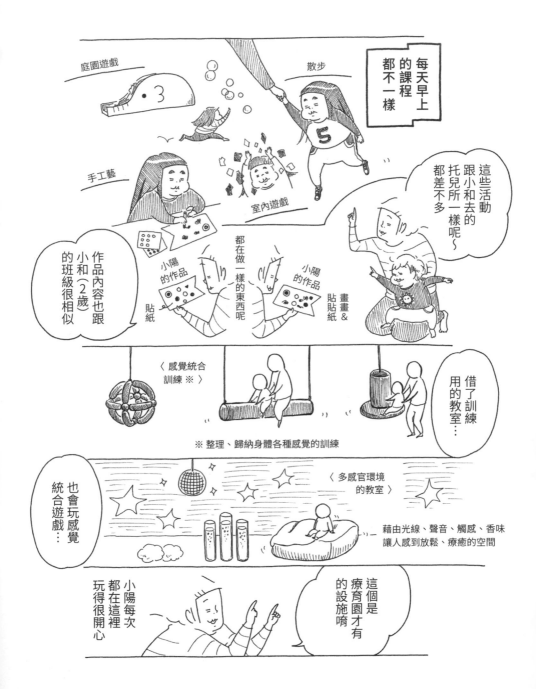

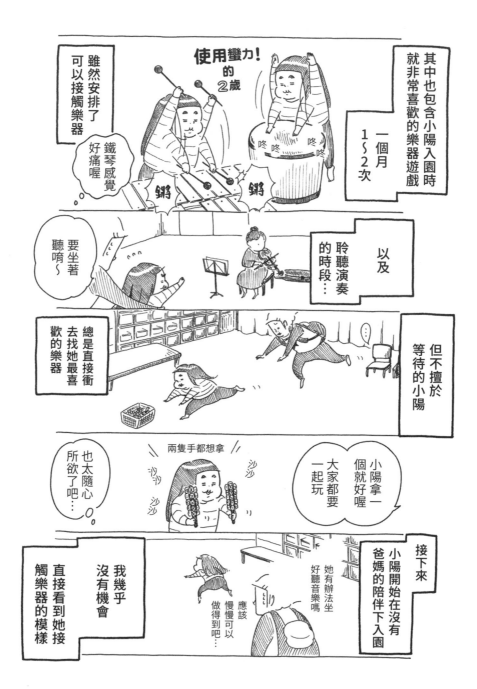

174

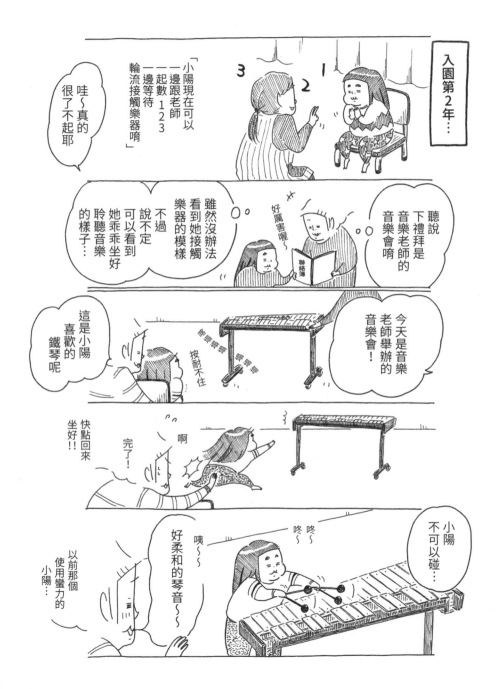

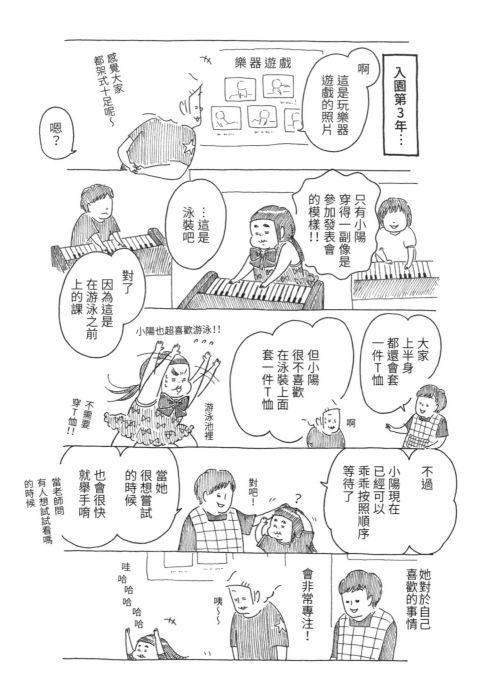

176

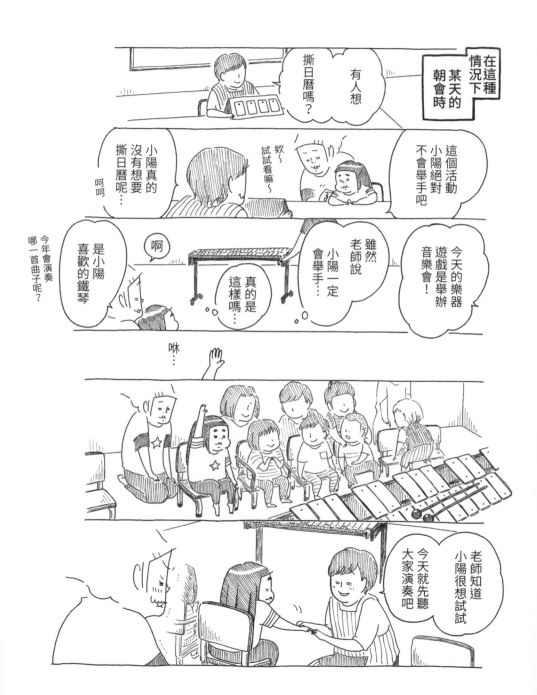

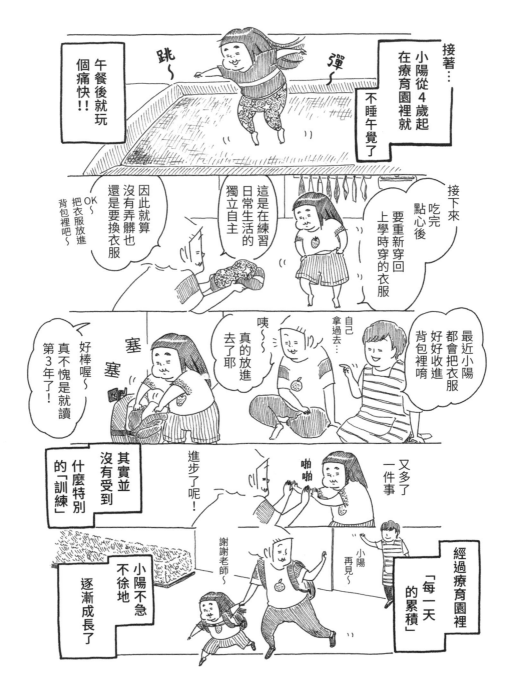

178

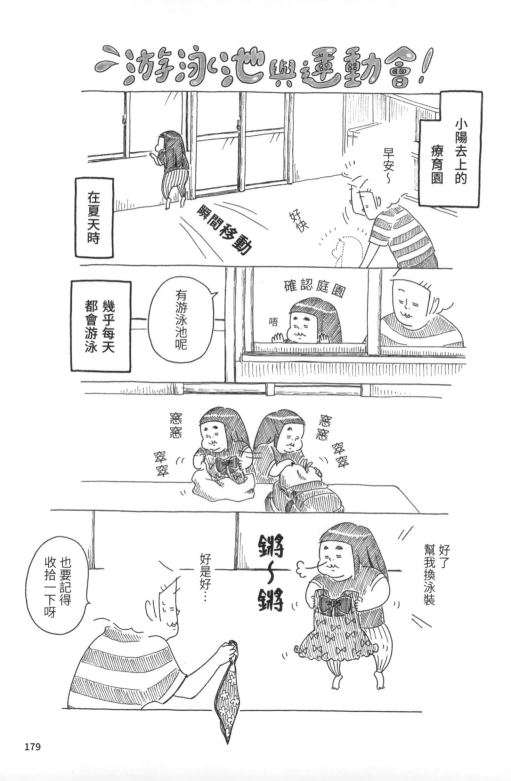

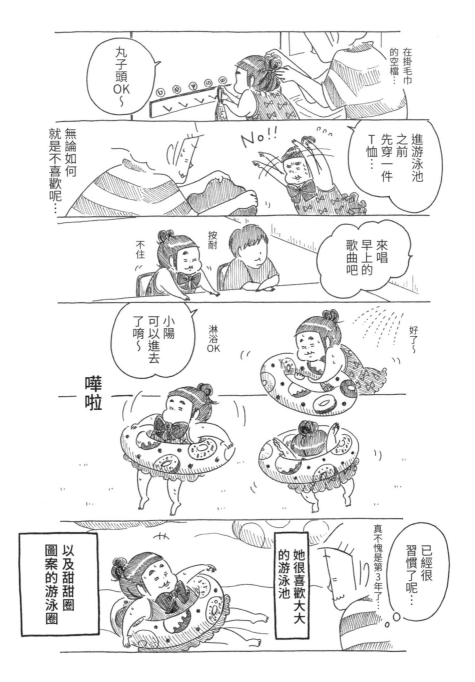

180

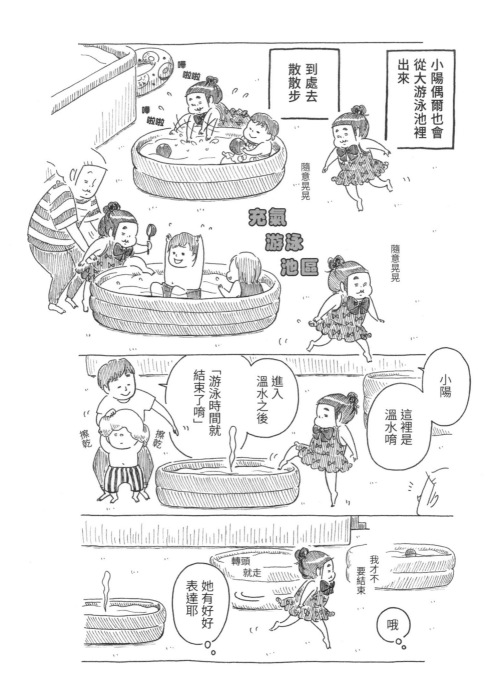

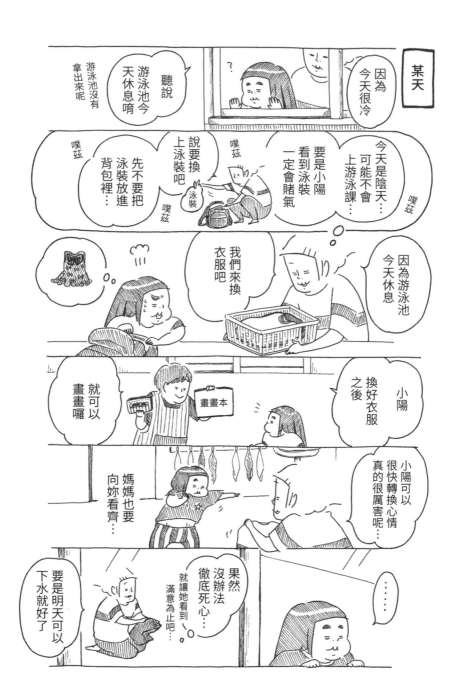

182

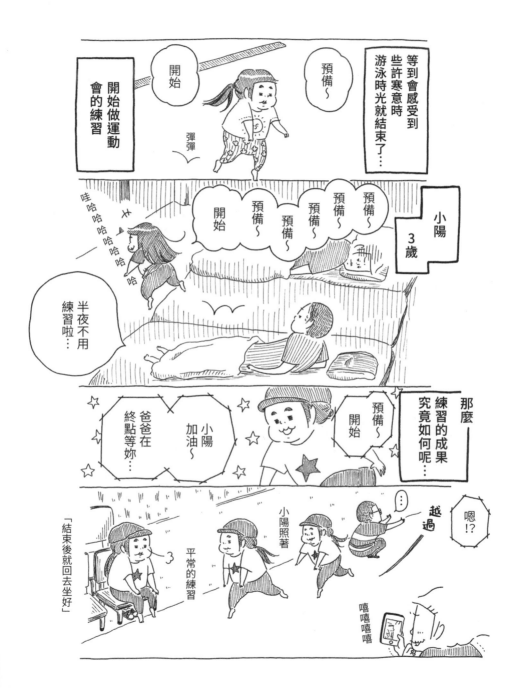

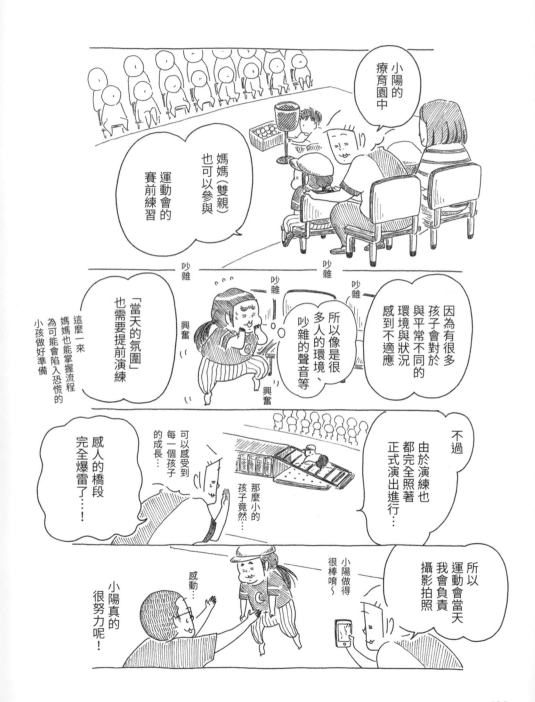

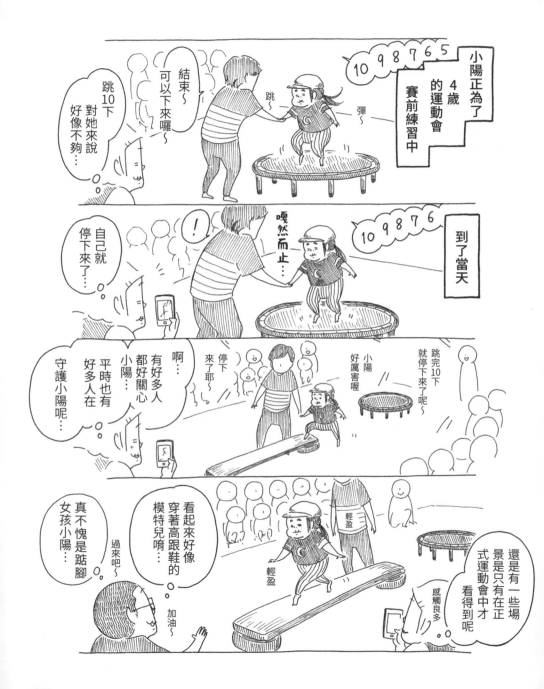

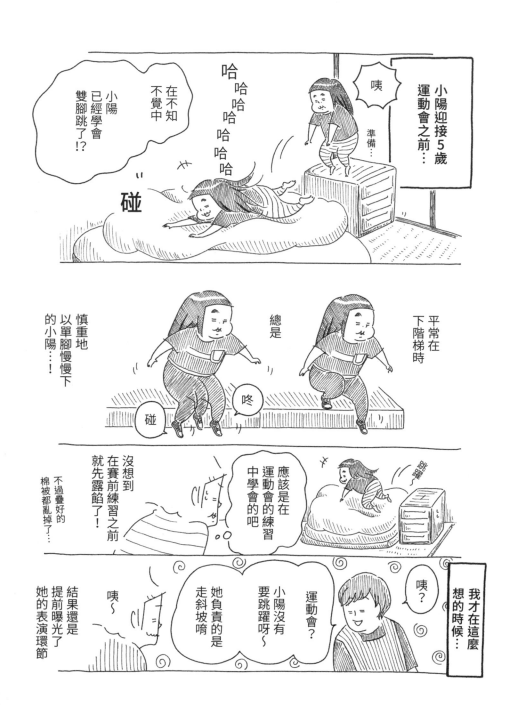

186

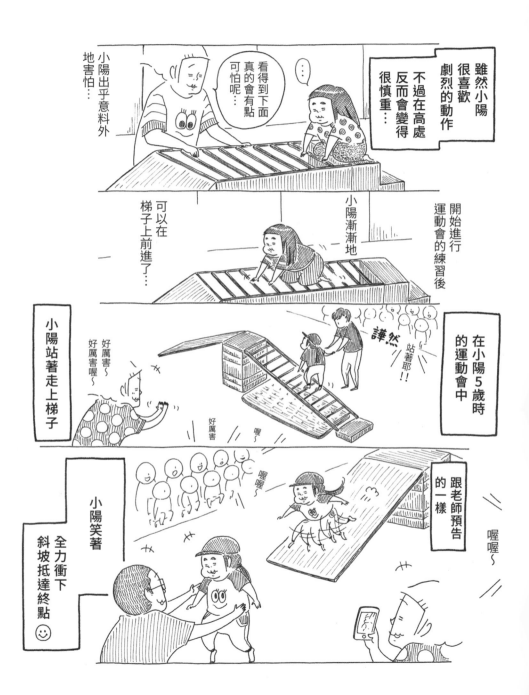

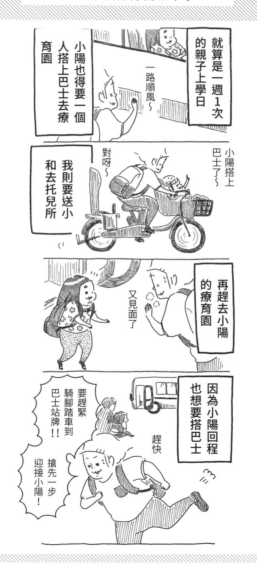

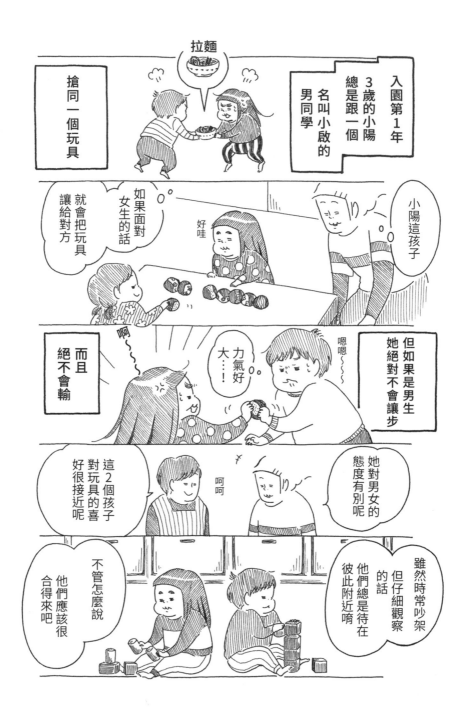

190

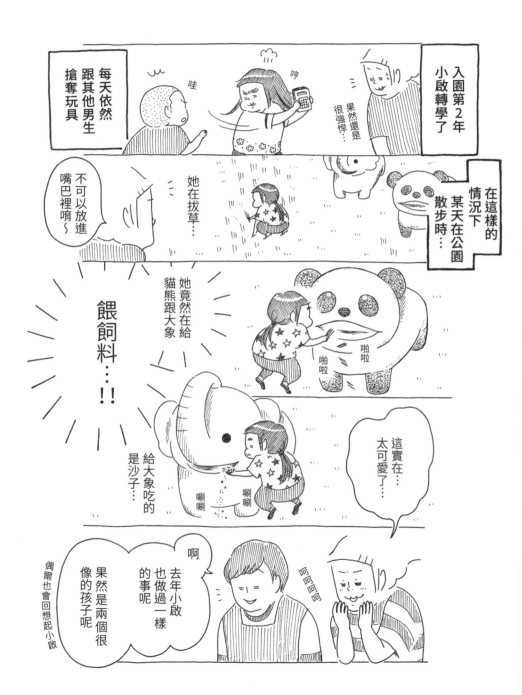

191

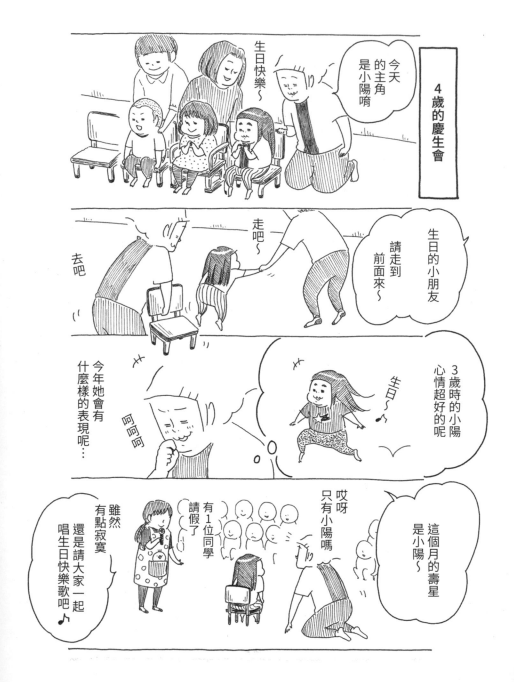

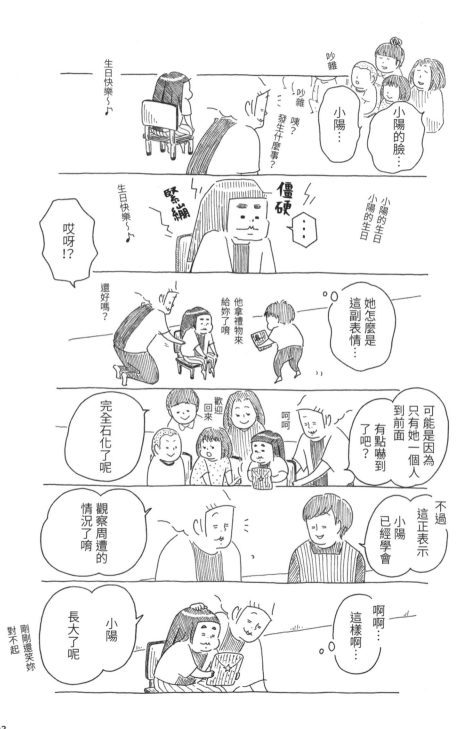

193

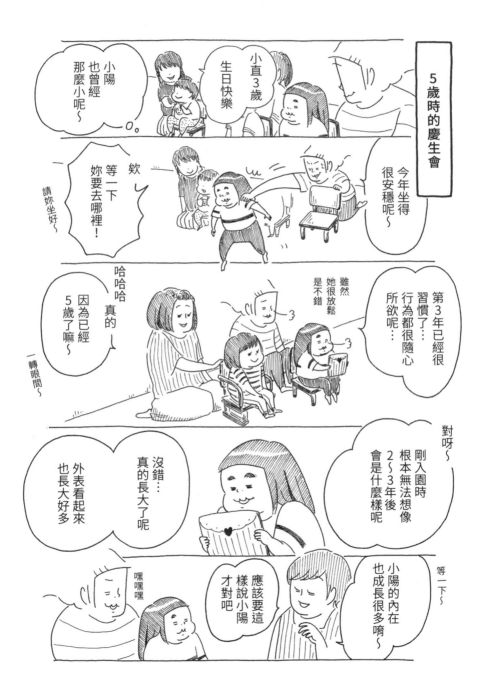

194

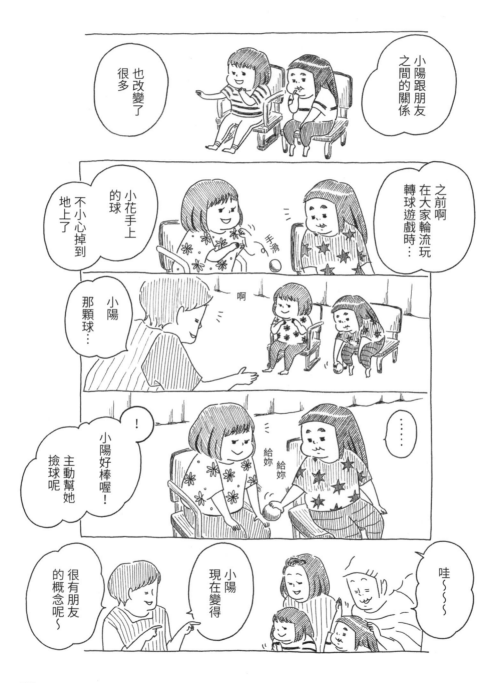

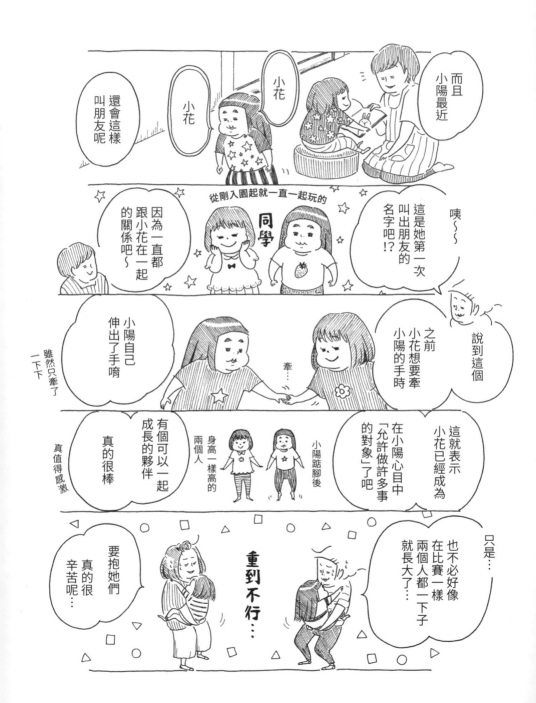

196

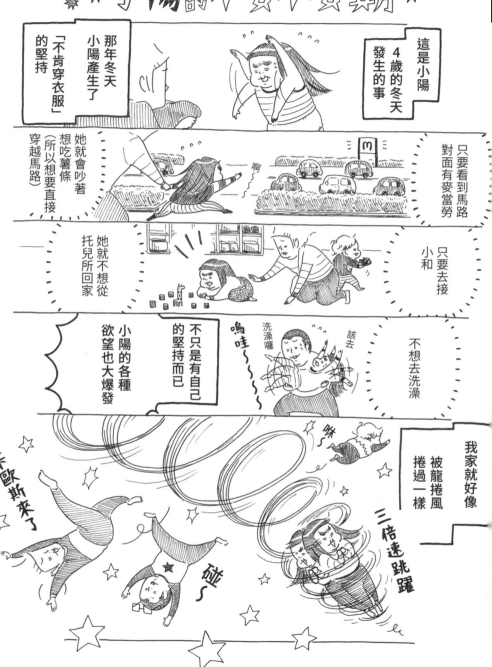

✦✦ 小陽的不要不要期 ✦

這是小陽
4歲的冬天
發生的事

那年冬天
小陽產生了
「不肯穿衣服」
的堅持

只要看到馬路
對面有麥當勞

她就會吵著
想要吃著薯條
（所以想要直接
穿越馬路）

只要去接
小和

她就不想從
托兒所回家

不只是有自己
的堅持而已

小陽的各種
欲望也大爆發

洗澡囉

嗚哇～～～

該去

不想去洗澡

我家就好像
被龍捲風
捲過一樣

卡歐斯來了

碰～

三倍速跳躍

197

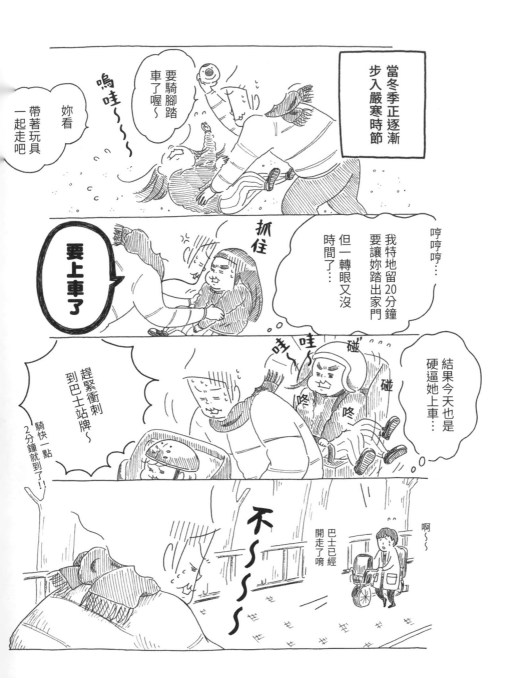

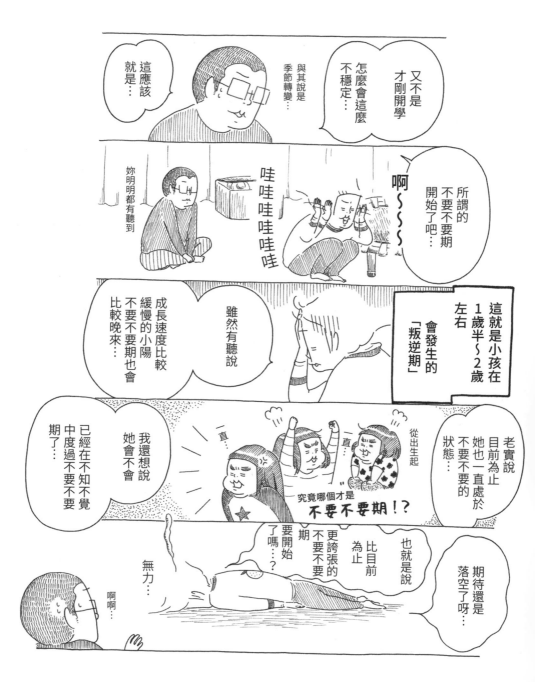

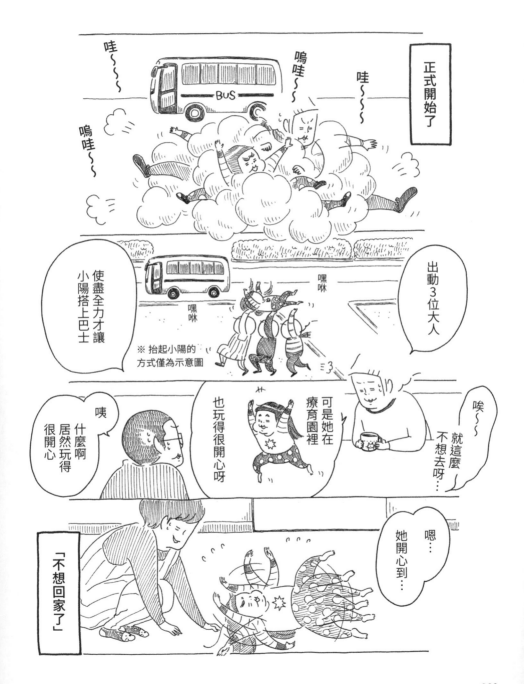

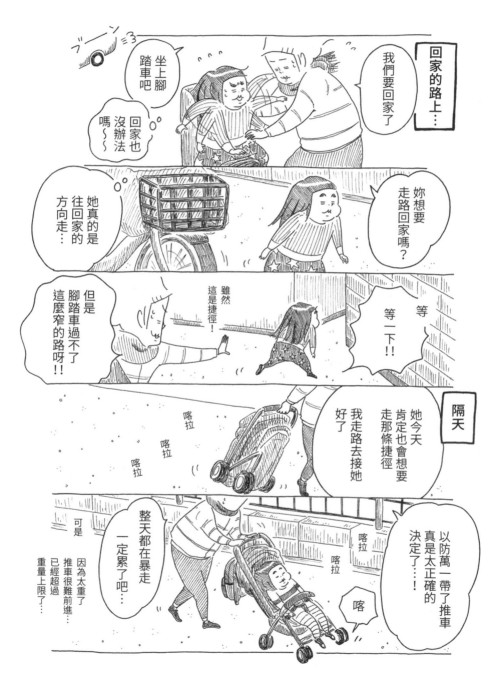

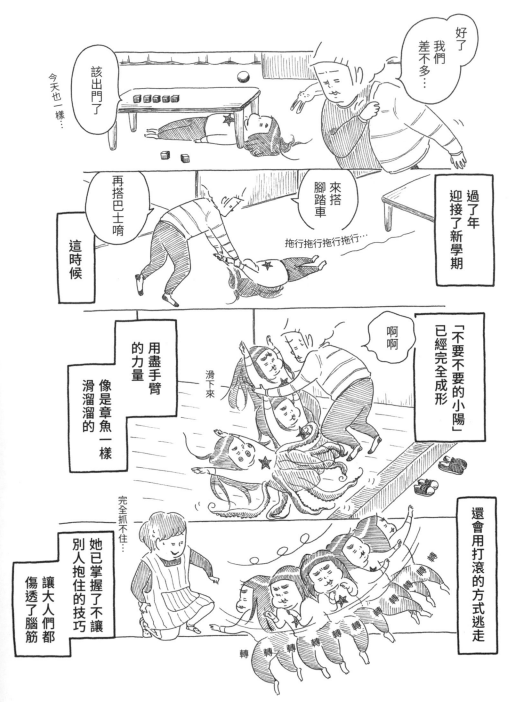

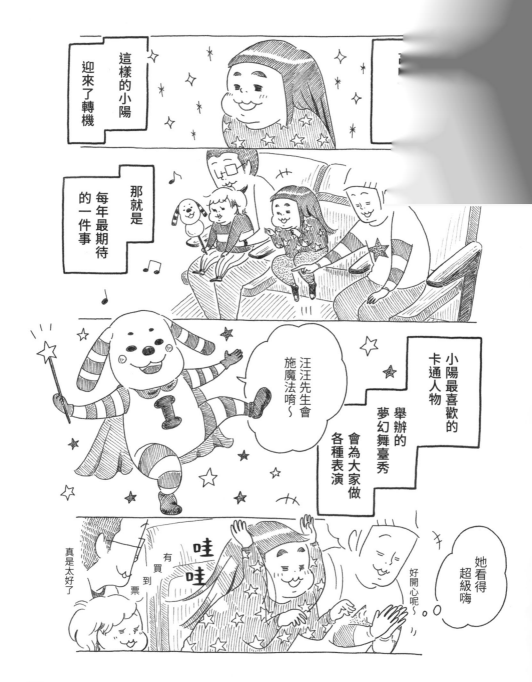

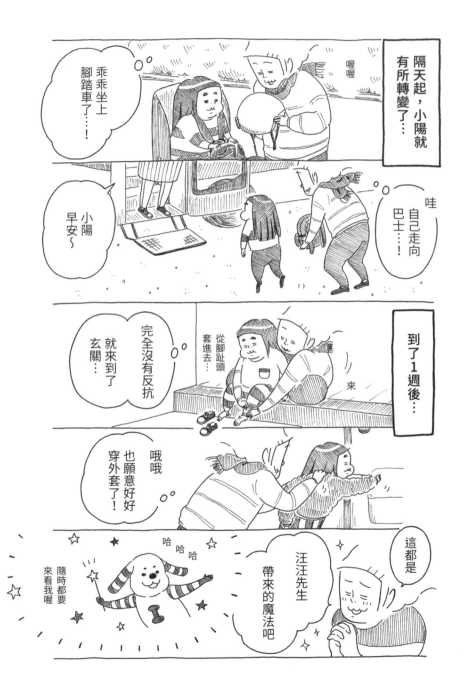

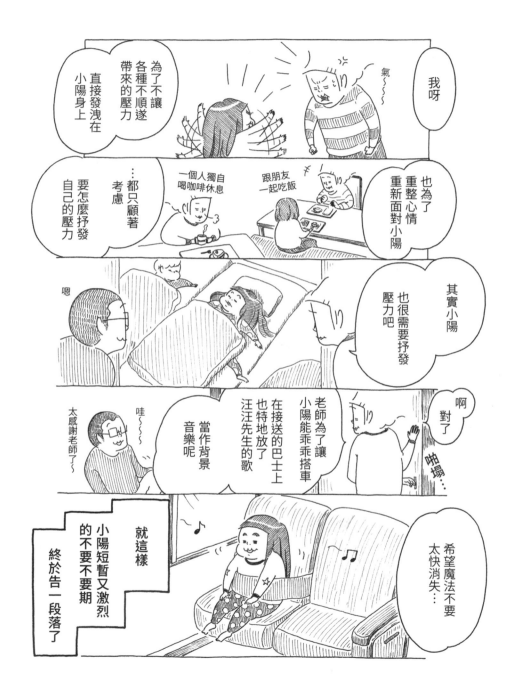

搭轎車的小陽…

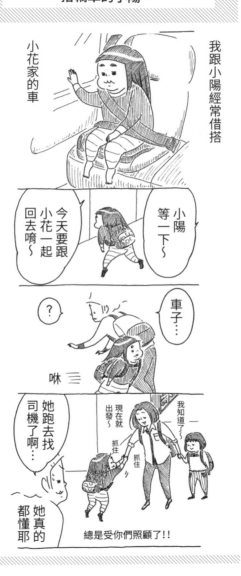

跂腳腳會越來越好的

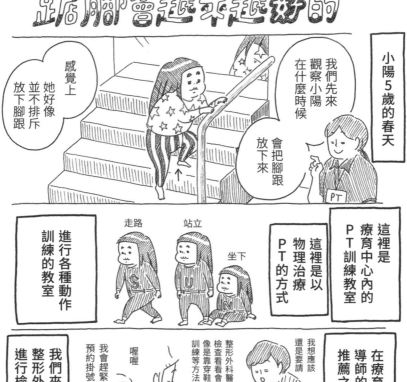

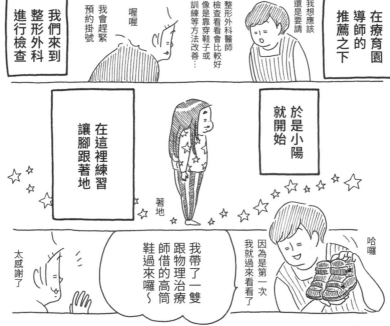

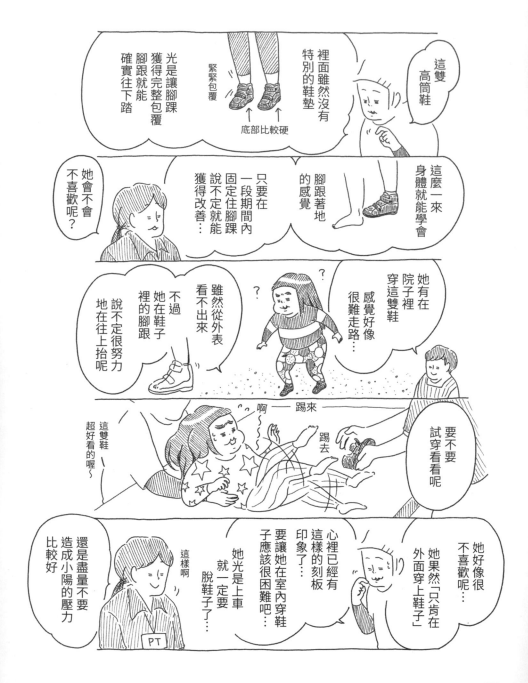

208

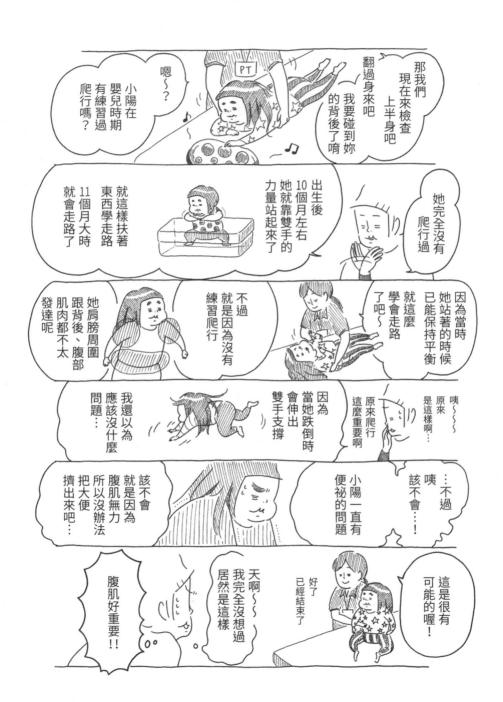

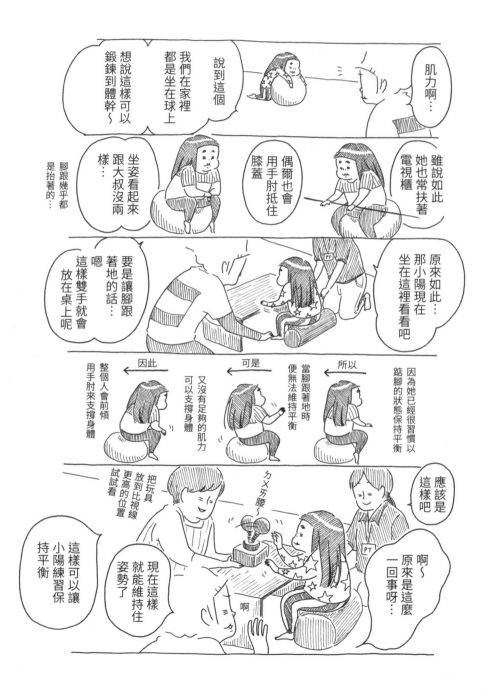

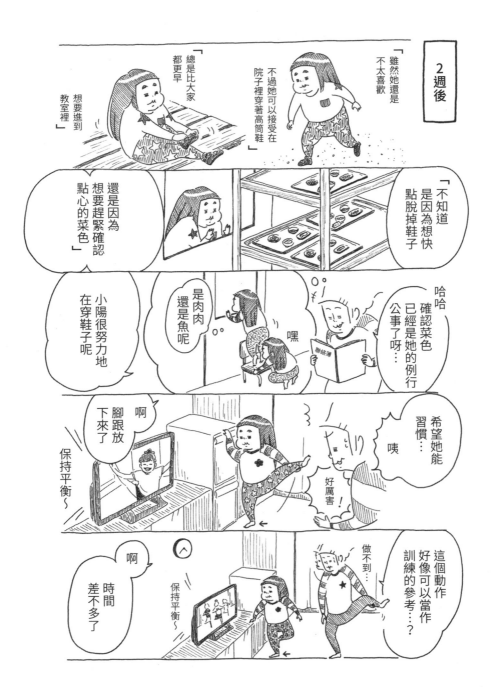

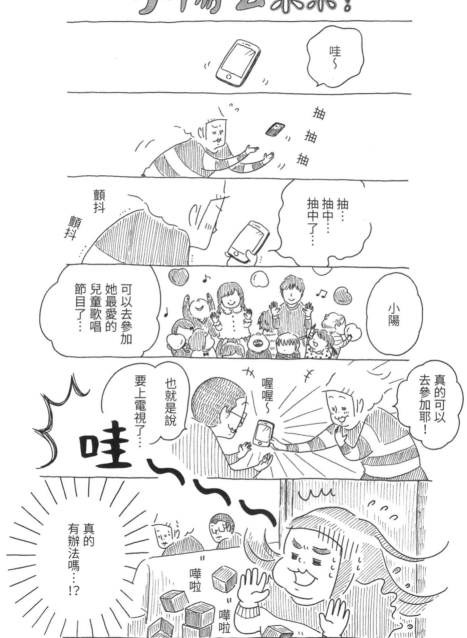

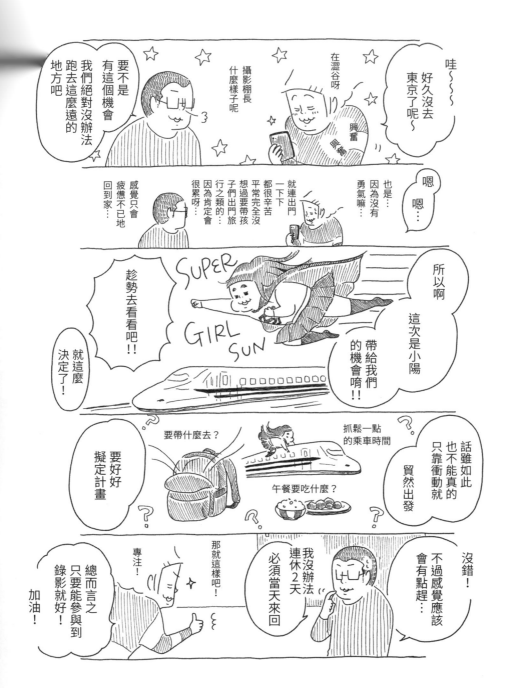

214

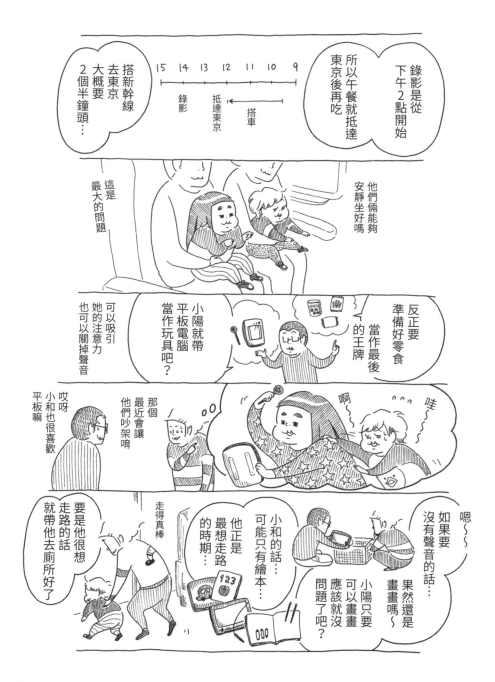

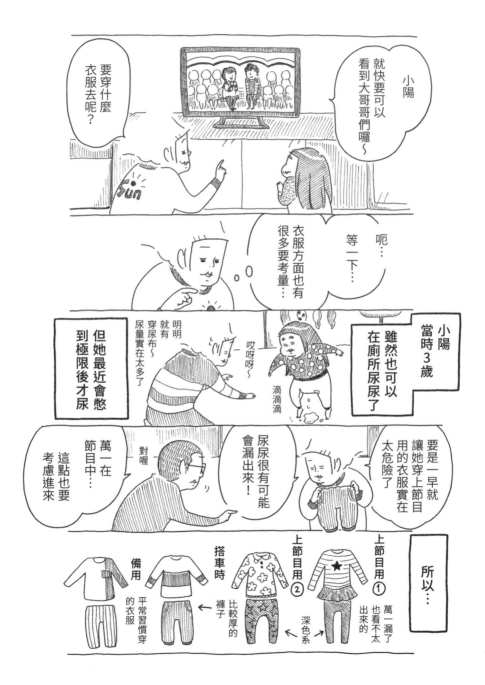

216

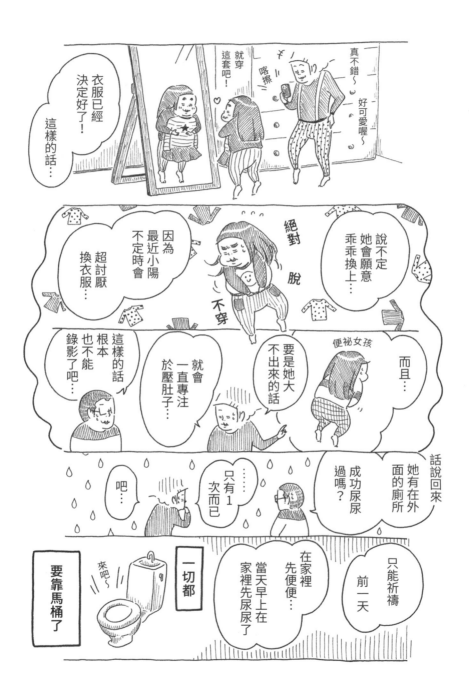

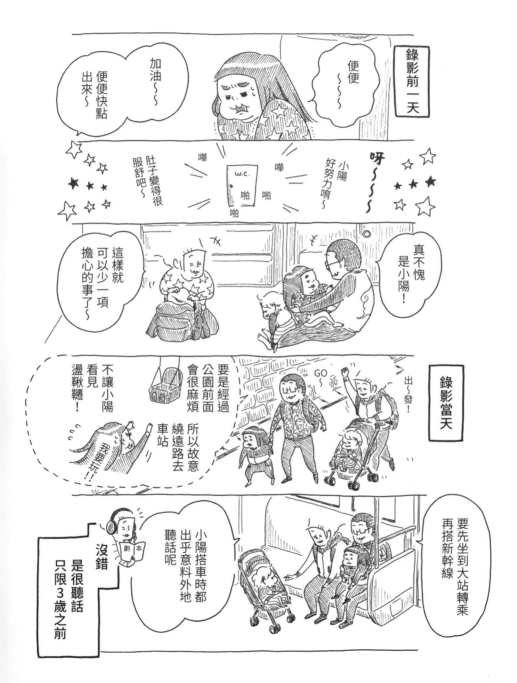

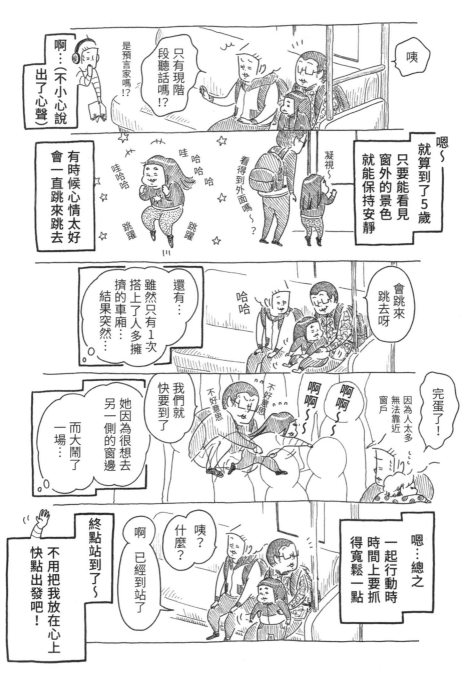

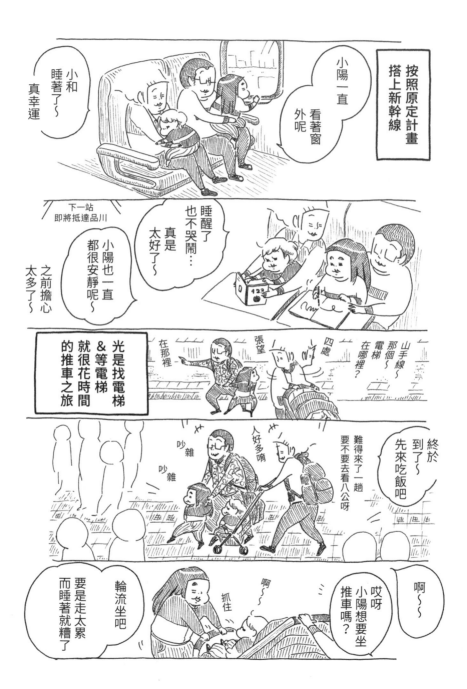

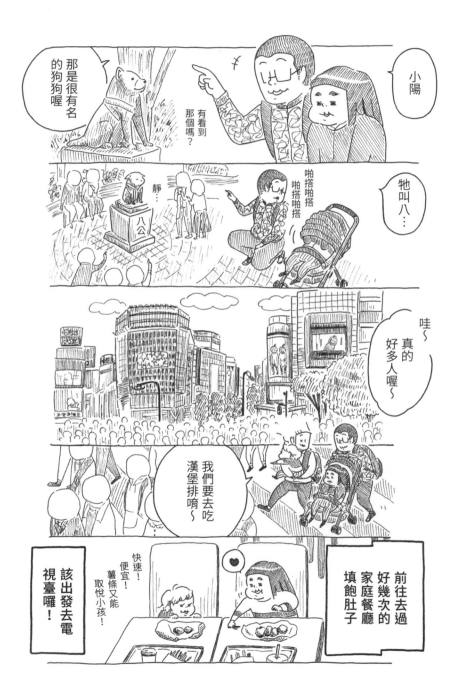

221

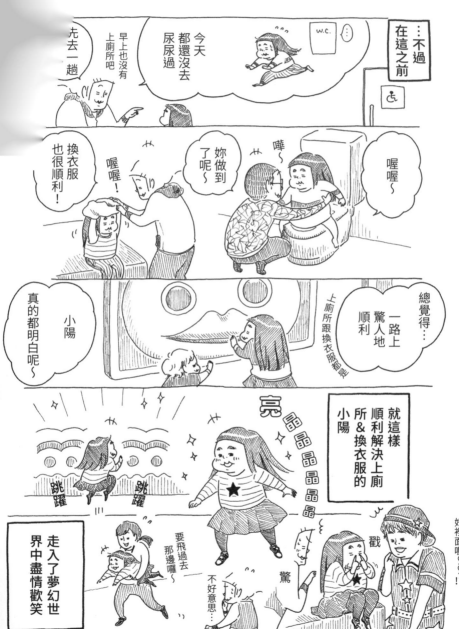

222

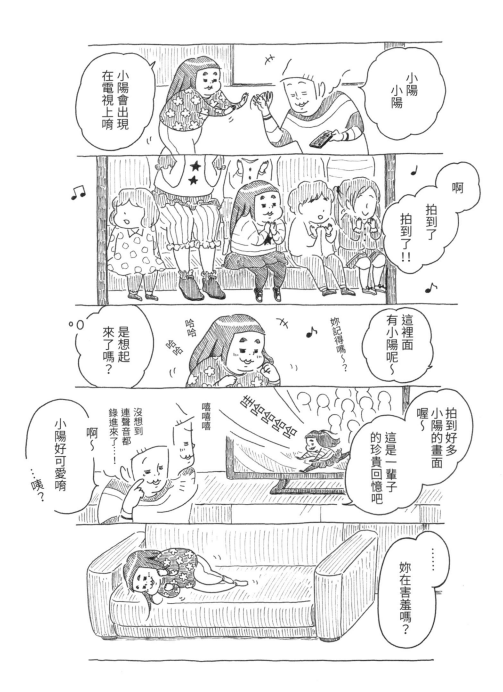

結語

在日本，自閉症一詞從一九五〇年代後期才開始使用，由於自閉症患者的言語發展較遲緩，因此被認定為是智能障礙；又因為智能障礙無法治療，當時大家也一併認定自閉症無法治療，社會上有很長一段時間都維持著不積極介入治療的態度。直至今日，還是有很多人一聽到自閉症就會有負面的刻板印象，而這個社會也並沒有任何作為洗刷自閉症的污名。

進入二十一世紀後，日本全國各地終於都有機構針對自閉症譜系障礙患者進行積極療育，也因此有許多孩子都受到幫助、獲得好轉。雖然在國際間已證實療育越早開始越好，但我認為日本的早期療育及個案概況建檔依然尚未發展完全。

在自閉症譜系障礙中，幼年時期被診斷為自閉症的孩子裡約有百分之二十是屬於折線型自閉症，也就是雖然在某個階段之前還是多少有所進步，但到了某年齡卻突然連言語或模仿行為都消失了。看到原本已經有所成長的孩子突然退步，大部分的家長都會感到非常失落，如果大家能像這本書中的小陽一樣，不要放棄、一點一滴慢慢努力的話就太好了。

儘管踮腳走路是自閉症譜系障礙患者經常出現的特徵，不過目前還不能斷定原因，也無從得知究竟會持續到什麼時候。有些孩子在幼兒時期這個特徵就會消失，不過也有些人長大成人後依然會踮腳走路。在自閉症的領域中的確還有非常多未解之謎，但只要堅持下去、持續努力，不要放棄與孩子互動，一定可以漸漸建立起良性的溝通。看到小陽與她的家人一面克服困難、慢慢獲得成長的模樣，讓我也不禁想要為她好好加油呢！

平岩幹男（醫學博士）

【田中檸檬 閱讀過的平岩博士著作】

《懷疑孩子有自閉症・發展障礙時》
(《自閉症・発達障害を疑われた時・疑った時》)
(平岩幹男　著) 合同出版

《圖解 發展遲緩孩童的生活技能訓練法》
(《イラストでわかる　発達が気になる子のライフ
スキルトレーニング》)
(平岩幹男　著) 合同出版

《幫助發展遲緩孩童好轉的魔法言語》
(《発達障害の子どもを伸ばす　魔法の言葉かけ》)
(shizu 著・平岩幹男　監修) 講談社

感謝之頁

療育園的老師們&同學們

這裡也有小和唷

這是在說小陽唷

小和托兒所的老師們&同學們

多虧了小陽、小和、爸爸
還有大家的幫忙　這本書才能順利完成

扶桑社 小澤

Peace of Cake 榎本

平岩幹男 醫師

特別監修

cakes note

書籍設計

NO DESIGN 小澤

向幫忙製作這本書的所有人！！

LITALICO 發達NAVI 牟田

小花一家人

在社群網站上追蹤我的所有人

Special Thanks to

每一位家人

you! you! you!!!

田中檸檬
2019

書館出版品預行編目資料

話腳的小陽／田中檸檬文圖,林慧雯譯.——初版一
刷.——臺北市: 三民,2021
　　面;　　公分.——（Life系列）
　　譯自: つま先立ちのサンちゃん
　　ISBN 978-957-14-7281-2 （平裝）
　　1. 漫畫

947.41　　　　　　　　　　　　110014317

[Life]

踮腳的小陽

文　　　圖	田中檸檬	
譯　　　者	林慧雯	
責任編輯	翁英傑	
美術編輯	陳子蓁	

發 行 人	劉振強
出 版 者	三民書局股份有限公司
地　　址	臺北市復興北路 386 號 (復北門市)
	臺北市重慶南路一段 61 號 (重南門市)
電　　話	(02)25006600
網　　址	三民網路書店 https://www.sanmin.com.tw

出版日期	初版一刷 2021 年 10 月
書籍編號	S541480
I S B N	978-957-14-7281-2

TSUMASAKIDACHI NO SAN CHAN
copyright © Lemon Tanaka, 2019
Original Japanese edition published by Fusosha Publishing, Inc.
Traditional Chinese copyright © 2021 by San Min Book Co., Ltd.
Traditional Chinese translation rights arranged with Fusosha Publishing, Inc.
through The English Agency (Japan) Ltd. and AMANN Co., Ltd., Taipei
ALL RIGHTS RESERVED